Design Drawing of Interior Furnishing

室內家飾手繪表現技法

謝宗濤　編著

北星圖書事業股份有限公司
NORTH STAR BOOKS CO., LTD.

前言

　　寫這本書，其實是有很多想法的。梭羅曾說："我們應該像摘一朵花那樣，以溫柔優雅的態度生活。"好的居住環境，既沒有富麗堂皇的氣派，也沒有毫無節制的排場，而是如此這般從容有度、浮生優雅。目前國內絕大多數的室內空間設計還只是停留在裝修層面，但室內家飾不僅僅出現於樣品屋、酒店中，也走入了百姓家中。從關注風格到一定時期奢侈的全程、主題的呼應、文化的表現，到未來室內家飾應該走進千家萬戶，室內家飾表述的不僅僅是個性，更是一種感受和感覺。在不同的場景中看到不同的畫面，人們就會產生喜歡或者欣賞的感受。設計需要多走、多看。欣賞是一種能力，能力需要加強，而感受則需要不斷地去重疊。當大眾都對室內家飾有了一定的需求，甚至認可和參與的時候，這個事業才會真正地蓬勃發展。經常有人說，藝術源於生活卻高於生活。

　　就像現在的很多空間，都採用瑰麗多變的色彩，象徵著人們多彩的人生和性格，所以在品質基礎上，人們會對產品的顏色給予更多的關注。就像廚房空間如果融入了色彩裝飾，人們就有了主動下廚的慾望。

　　室內家飾是可以表達價格的，當我們佈置一個空間時，選擇什麼樣的床品，用什麼顏色的布幔，以及床尾凳的擺放位置都可以反映出這組產品的價格。透過不同的包裝甚至不同的設計，讓它具有不同的價值感。

　　·《合理的室內家飾設計反映出品質和價值感》

　　在一些空間中，我們能夠映射出物品相應的品質和價值感。在選擇與它風格相呼應的飾品時不應該過多，避免將它們無秩序地擺放出來。否則在這些空間中，這些飾品就會打亂我們的視覺中心，進而遮蔽掉我們應該關注的傢俱主體。在很多傢俱賣場中，對於飾品的放置往往多而雜。要合理且美觀地把它們陳列出來，則需要一些專業人士的參與，從而讓傢俱賣場給人們帶來比較好的購物環境。

　　·《展覽過程不僅關注產品本身》

　　室內家飾的表述，這幾年在展示展覽中運用得非常廣泛，其間人們關注的不僅是產品本身，更會關注從它們的圖文資訊、色彩表述所反映出產品的時代感、資訊感以及工業感。現在也有非常多的訂製產品，加入到了室內家飾設計師所要選擇的產品行列當中，我們甚至要訂製空間中的傢俱、地毯、掛畫以及擺件。我們完完全全可以根據一個空間，把它的椅子圖案運用到室內家飾當中。

　　作為室內家飾設計師，運用對色彩質感和風格的整體把握能力，以及對藝術、時尚的綜合審美能力，能夠把傢俱、燈具、掛畫、布藝、花藝、綠植、小品等產品，進行統一協調組織，為營造空間環境做出整體配置設計和細節深化。室內家飾設計師行業的需求越來越多，要求越來越高。

　　當然不僅僅是色彩還有造型，各種具有超強藝術感的陳列品，有的形態新穎、高雅，有的品味高端、品質優良等。

　　室內家飾表述的不僅僅是個性，更是一種感受和感覺。相信裝飾藝術的興起，會讓空間充滿藝術，讓家家有藝術，藝術生活化、生活藝術化。

　　因此會有越來越多的設計師投入到室內家飾行業中來。如何去設計，如何去表現，哪裡有參考，此書正是帶著這樣一系列問題做出一些研究與表述。

室內家飾的分類

以性質分類，室內家飾可以分為兩大類：

一是實用性家飾。如傢俱、家電、器皿、織物等，它們以實用功能為主，同時外觀設計也具有良好的裝飾效果。

二是裝飾性家飾。如藝術品、部分高檔工藝品等。純觀賞性物品不具備使用功能，僅作為觀賞用，它們或具有審美和裝飾的作用，或具有文化和歷史的意義。

家飾選擇需遵循以人為本，兼顧經濟、習俗、文化等多方面因素綜合考慮的原則。

我們在設計選擇過程中，更多的是尊重功能實用，以功能實用為主。在這個前提下積極選擇具有藝術審美的裝飾品。

室內家飾、工藝飾品主要是指裝修完畢後，利用那些易更換、易變動位置的裝飾物與傢俱，如窗簾、沙發套、靠墊、桌布及裝飾工藝品、裝飾鐵藝等，對室內的二度陳設與佈置。另外還有布藝、掛畫、植物等。室內家飾作為可移動的裝修，更能體現主人的品味，是營造家居氛圍的點睛之筆。

因此室內家飾打破了傳統裝修行業界限，將工藝品、紡織品、收藏品、燈具、花藝、植物等進行重新組合，形成一個新的理念。室內家飾可根據室內空間的大小形狀、主人的生活習慣、興趣愛好和各自的經濟情況，從整體上綜合策劃裝飾裝修設計方案，滿足主人的個性需求。

目錄　Contents

目錄　Contents

1 基礎訓練

Basic Training

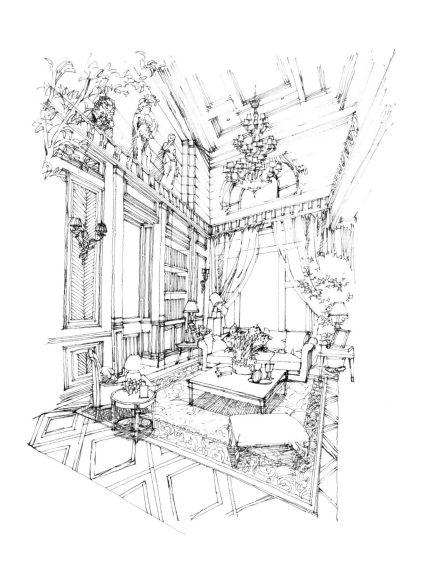

1.1 工具介紹及用筆技巧

　　學習手繪前，首要先選擇適合的工具，雖然工具無法有決定性作用，但不要簡單地認為一支鋼筆或者一枝鉛筆就可以應付你所有的繪畫。

　　掌握繪圖工具的使用方法，保證繪圖品質、加快繪圖速度、提高繪圖效率。

　　麥克筆：目前市面能買到的麥克筆品牌繁多，比如KAKALE麥克筆、韓國touch、尊爵和法卡樂牌麥克筆、美國的AD、三福麥克筆、斯塔牌STA等。不管選擇什麼樣的筆，最重要的是熟悉它的感覺，就像AD牌麥克筆，筆頭較柔軟、水分也足、屬油性，在畫畫的時候滲開速度很快，初學者不易掌握。而KAKALE牌和touch牌是酒精麥克筆，筆頭相對較硬，價格也相對便宜，適合初學者使用。

　　繪圖筆：常用的有鋼筆（如英雄382），其用筆的方式不同，就可以畫出粗細不同的線稿，還有氈尖筆或草圖筆、代針筆（粗細為0.2～0.5mm）、不同的簽字筆。另外，表達精細線稿前會使用自動鉛筆來起稿。當然，寫生或者草圖也可使用不同型號的鉛筆，表達出不一樣粗細感的畫面效果。

　　色鉛筆：目前市面上的色鉛筆品牌有很多，一般我們會選擇水溶性色鉛筆。油性色鉛筆不易疊色，一般情況下不作選擇。常用品牌包括輝柏、捷克。

　　墨水：可以考慮選擇派克牌，這款墨水在繪畫時不易滲開，並且後期著色過程也不會把墨線化開。

　　紙張：常用的紙包括A3、A4、B4複寫紙、工程製圖紙、描圖紙或草圖紙（作者比較常用的A3紙是渡邊紙）。

　　其他：滾動尺、比例尺、自由曲線尺、修正液（選用筆尖長且細一點的較易畫線條，出水速度均勻的可防止過快而溢出），以及牛奶筆(同修正液一樣是白色的)，可以用來畫亮線條。

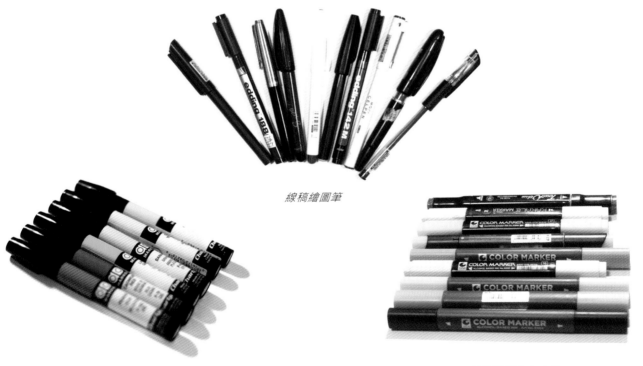

線稿繪圖筆

AD牌麥克筆

其他牌子的麥克筆

派克鋼筆墨水

裝訂成冊的A3速寫本

A3/A4大小的描圖紙

修正液

不同的尺

牛奶筆

1.2　掌握線條表現的能力

　　大多數初學者需要經歷一個對線條的認識和練習的過程。在練習過程中要有自信，不要擔心所畫的線條夠不夠優美，夠不夠成熟。有自信畫出來的線條本身就增加了不少成熟之感，因此放開手盡情地去畫吧。

1.2.1　什麼是線條及其重要性

　　從室內設計的角度出發，線條在室內環境中無所不在，只要是有形的事物，就有線條的存在。例如，傢俱的外形就是線的形式，天花板的造型也可以用線條來分析，牆面的造型實際上也是線條的構成，同時線條也給我們帶來視覺和心靈的感受。

　　線條是一切造型藝術的基礎，在繪圖過程中常給我們帶來感觀上的快樂，像音樂中的音符，同時表達了繪畫者的思想情感和視覺語言，拉近人們之間的溝通距離。線條是變化的，由線可以組成面，可以組成立體空間，所以一個畫面裡離不開線條的構成。

　　線條是構成主要視覺藝術的元素之一，它是一切活動的標誌，同時也是一種對美認知的態度。其美感主要來自於對自然、對生活中千變萬化的物體簡練的概括和提煉，通過繪畫者對物體物件的觀察與理解，呈現出不同的姿態，尋找其中的規律，體現出線條的美感。所以這也就解釋了作為初學者為什麼要練習線條了，無論是徒手練習還是尺規製圖，線條始終是室內家飾陳設設計表現的根本。

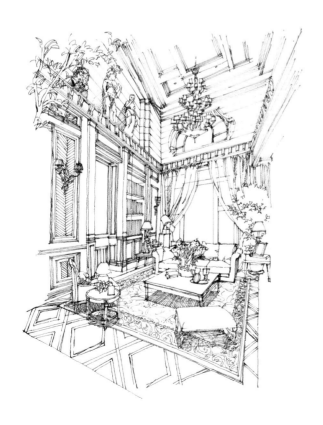
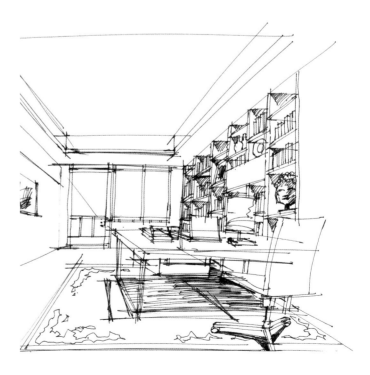

1.2.2　線條具有的特徵

　　線條不僅僅能表現出物體的特徵，還能反映出繪畫者的情緒與性格。如寫字一樣，不同的線條形態能給人不同的感受，對線條的感知很容易引起心理聯想，激起相應的感情世界。線條是有性格的、有生命力的，對於一張設計草圖來說，能反映出自由、嚴緊、直率、奔放等特徵。

　　把線條的特點和作用歸納分析，對我們進行設計創作很有幫助。線條的種類包括：

　　● 垂直線條：可以使空間視覺上下移動，顯示高度，造成聳立、高大、向上的印象。

　　● 水平線條：可以使空間視覺左右移動，產生開闊、伸延、舒展的效果。

　　● 斜線條：會使視線從一端向另一端擴展或收縮，產生變化不定的感覺，富於動感。

　　● 曲線條：使視線時時改變方向，引導視線向重心發展。

　　● 圓形線條：可使視線隨之旋轉，有更強烈的動感。

慢線條木雕刻

粗與細的變化運用：

　　粗細線條的結構使用會讓線條更富於張力和對比感，同時使畫面更加生動。

粗與細的變化運用

1.2.3　線條的分類與練習技巧

　　線條是基礎，練習線條是必要的。先讓線條看起來成熟、穩重一些。我們可以從簡單的橫向、豎向線條開始練起，再畫不同角度的斜線，之後再練習一些曲線、圓、弧線，最後畫排線，可以是投影、陰影、肌理一類的。排線要講究所排的線整齊統一或是有規律變化。

　　線條在繪製過程中變化多樣，可以總結歸納為 3 種線：直線、曲線、折線。

（1）直線條

　　直線條分為橫直線條、豎直線條、斜直線條、慢直線條（抖線）。

① 橫直線條：橫直線條在繪圖的過程中給人一種平靜、廣闊、安靜之感。

② 豎直線條：豎直線條給人一種挺拔、莊重、升騰之感。

快直線豎線條

慢直線（抖線）豎線條

③ 斜直線條：斜直線條給人一種空間的變化、創意、活潑的感覺。

快直線斜線條

抖直線斜線條

④ 慢直線條（抖線）：在徒手表現時，線分為快線、慢線。這裡說的慢線也是直線條，特徵是小曲大直。

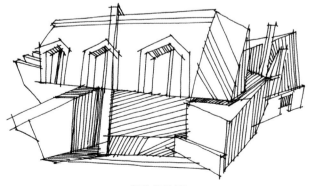

慢直線條

慢線條練習

⑤ 直線練習的技巧：在水平、垂直、斜向各種方向上畫出間距寬度一樣的線條，同時也要保持線條的粗細一致。進行線條組合練習，畫一些不同的圖形。

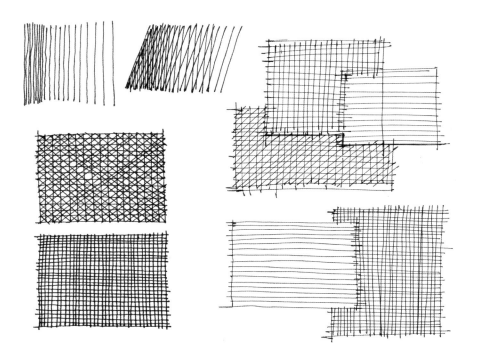

（2）曲線

曲線在設計草圖中運用廣泛，在繪製曲線時要注意線條的流暢和圓潤感。曲線給人一種柔和、輕巧、動感、優美愉悅之感。

曲線的表現難度較大，落筆時一定要心中有數，以免勾勒不到位而破壞感覺，初學者可以借用鉛筆、自由曲線尺、曲線板來輔助。

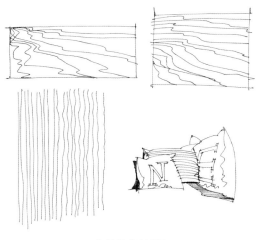

曲線線條練習1　　　　　　　　　　曲線線條練習2

（3）弧形、圓形線條

弧形、圓形線條可導致視線隨之旋轉，有更強烈的動感。

弧線練習有點類似畫括弧，練習的過程中除了單一練習外，也可以組合著畫。

圓可以簡化一下，就是從一個五邊或多邊形開始練習，演變成一個更像圓的圓。畢竟我們是在做設計手繪，不是製圖。

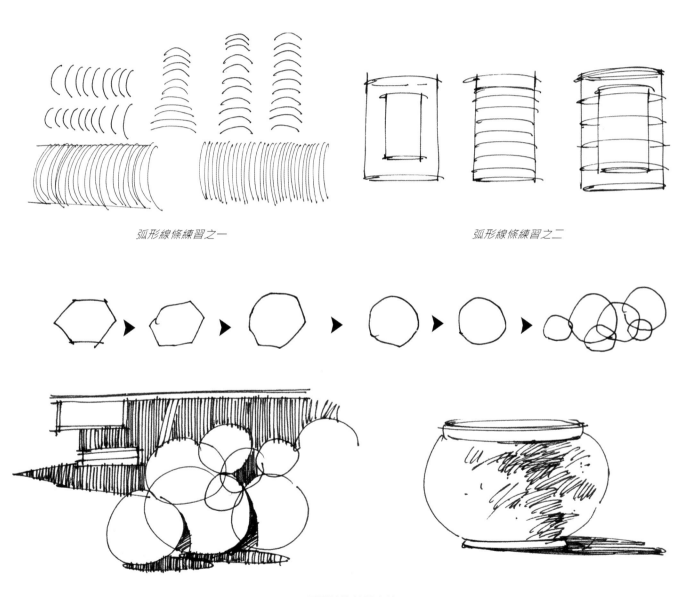

弧形線條練習之一　　　　　　　　　　　　　　　弧形線條練習之二

圓形線條練習方法

（4）折線

折線在表達的時候也要有序、有組織，可以用來表現植物、紋理、結構。

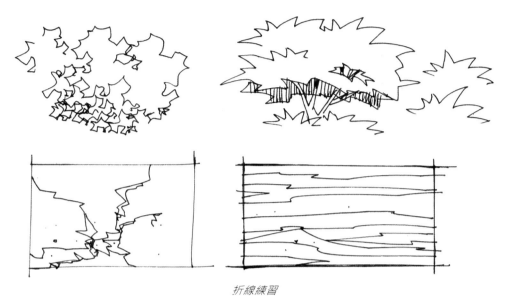

折線練習

1.2.4　線條的漸層與材質肌理練習

（1）斜線排線練習

　　排線是進行光影和材質表現而需要提前練習的一個環節，掌握線條的排列特點，瞭解快速排線，運筆時用力要均衡，線條之間的變化要疏密有序、有節奏。

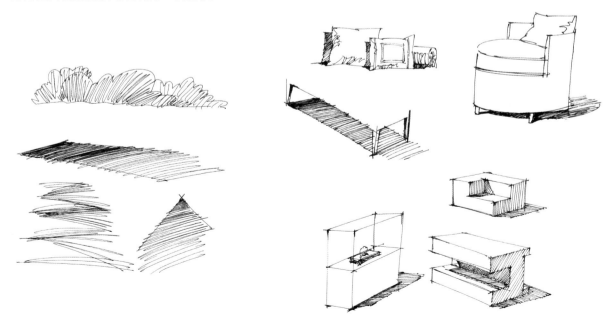

排線過程的3個特點：

● 普通的排線方式：從一邊到另一邊由密到疏地漸層。

● 連線的排線方式：快速排線，從一邊到另一邊由密到疏地漸層。

● 錯誤的排線方式：所排的線未接到上面兩根線上，懸吊著會增加畫面的碎線條。

（2）色塊轉換漸層的練習

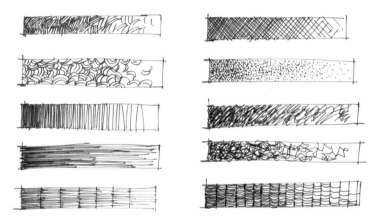

（3）材質肌理圖案的練習

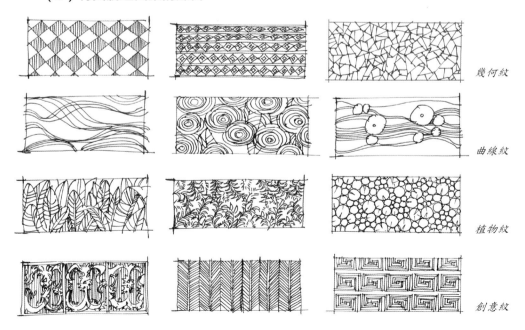

幾何紋

曲線紋

植物紋

創意紋

1.3　麥克筆與色鉛筆的基礎技法

　　麥克筆在本書中作為上色的常用筆，滲透力強，色彩明度較高，表現力極強，用途相當廣泛。其色彩種類豐富，有的品牌多達上百種。麥克筆的筆尖一般分為圓頭、方頭兩種類型。在手繪表現時，可以根據筆尖的不同側鋒畫出不同粗細效果的線條和筆觸。

　　按麥克筆的特性一般分為水性、酒精、油性三大類。

　　水性麥克筆：如日本美輝。通常沒有滲透性（浸透性），遇水即透，其表現效果和水彩相當，乾的速度比油性麥克筆慢，反覆塗寫後紙張容易起毛且顏色發灰，所以最好一次成形。

　　酒精麥克筆：如韓國的touch、KAKALE、colormarker、mycolor。特點是鮮豔、穿透力強，有較清晰的筆觸，筆觸疊加的時候比較明顯，而且會逐漸加深，紙張不易起毛。酒精的氣味更大些。畫乾後可注射酒精，但色彩純度會適當變低。

　　油性麥克筆：如美國的AD，油性和酒精的比較像。優點是揮發快，乾後顏色會變淡，可覆蓋，調和漸層自然。因為它通常以甲苯為溶劑，具有很好的通透性，但揮發比較快，使用時動作要準確、敏捷。使用比較廣泛，可以覆蓋在任何材質表面，由於它不溶於水，所以也可以與水性麥克筆、水溶性色鉛筆混合使用，增強表現力。缺點是因為含甲苯溶劑，所以有一定的毒性，另外曝於自然光下會褪色。畫乾後不能加酒精，可適度注射汽油作溶劑。

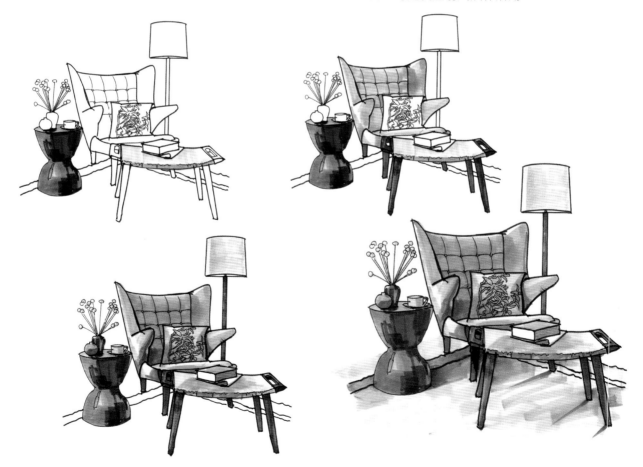

1.3.1　麥克筆排線

麥克筆的用筆特點：

①由於麥克筆筆觸單調且不便於修改，所以在上色表現中力求用筆肯定、準確、乾淨俐落，不可拖泥帶水，同時用筆要大膽，敢於下筆作畫，並要反覆練習。

②麥克筆的運筆要果斷，起筆、運筆和收筆的力度要均勻，排線時筆觸要盡可能按照物體的結構走，這樣更容易表現形體的結構與透視。

麥克筆線條練習畫的時候儘量對齊，均勻平拉直線。

麥克筆的運筆速度也會影響到其顏色的變化，使用單支筆來回運筆或使用不同顏色疊加，其效果都會變化。

正確的排筆方式

錯誤的排筆（筆頭運筆時沒有落實）

運筆較快，筆觸顏色會較淺

運筆較慢，筆觸顏色會變深

● 麥克筆的運筆筆觸歸納為 4 種，其運筆的方式不同，效果皆不同，這裡總結一下以形成更多的上色方法。這 4 種方法分別是：①平鋪法 ②疊加法 ③掃筆法 ④點筆法。

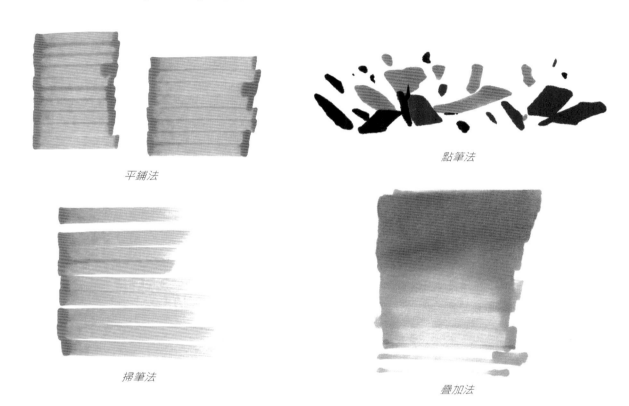

平鋪法

點筆法

掃筆法

疊加法

● 筆觸練習：要想熟練地掌握麥克筆的運筆，前期是需要對筆的訓練，現在拿起筆開始吧！

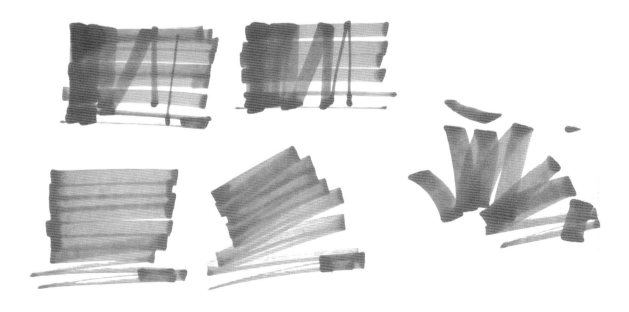

注意：用筆時要快速、肯定。切忌猶豫不決、運筆太慢、力道不均等。當然，在練習的時候儘量還是找一些不常用的筆來練吧，畢竟一支筆的水分有限。

 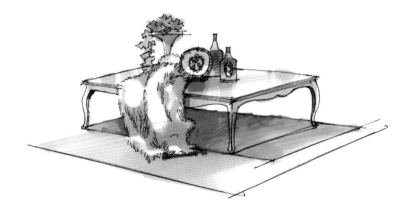

1.3.2 麥克筆漸層

麥克筆的漸層練習，更多地體現在疊加法和來回運筆，目的是要大家掌握麥克筆色彩之間的漸層、變化。不管是用單支麥克筆的漸層、變化，還是同類色、同色系的變化，前期訓練的過程是很基礎的。下面我們以兩組練習來示範，選用同一色系不同明暗關係的麥克筆，從上至下、由深入淺漸層，展現其色彩的漸層魅力。

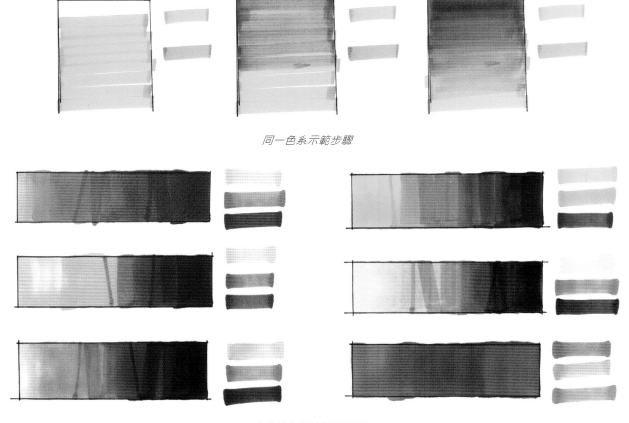

同一色系示範步驟

麥克筆色彩的漸層練習

　　同類色色彩的漸層練習：選幾支不同深淺的同類色，如冷色或者暖色來做漸層練習。這個過程有利於我們學習掌握如何選擇自己的麥克筆，在空間表現的時候能夠做到自如地用筆。

　　● 冷暖色的轉變練習：顏色的冷暖不是絕對的，主要是靠對比，如紫色，這種中性色的色彩，當它和紅色放在一起時，你會發現紫色偏冷；但當它和藍色放在一起時，卻偏暖色了。同樣我們在這裡選擇了綠色系中的兩種顏色，大家可以看到，左邊這支偏冷，右邊這支偏暖。因此在一個空間配色中，就有了選擇的方向了。

同類色冷暖對比

1.3.3　色鉛筆表現

　　色鉛筆是作為上色的一道輔助工具。麥克筆的色彩畢竟有限，所以可以用色鉛筆來做一些色彩上的彌補。作用之一是漸層麥克筆的色彩；作用之二是在麥克筆的基礎上加些色鉛筆，可以讓表現的材質更加生動、豐富。

　　色鉛筆不適合到處畫，局部畫些色鉛筆能達到更好的效果，到處畫容易弄髒畫面。特別是不太適合與土色的麥克筆相疊加，效果顯髒。

　　注意：在色鉛筆與麥克筆疊加時，要先畫麥克筆，再畫色鉛筆。反之的話，色鉛筆會被洗掉，畫面會變糊。

色鉛筆的運筆

色鉛筆與麥克筆的疊加

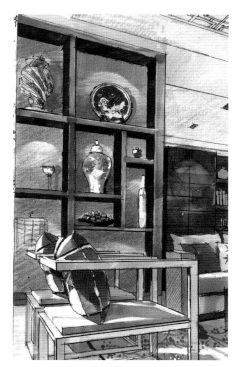

色鉛筆在空間中的局部運用

色鉛筆表現的傢俱陳設

1.4　色相與配色

彩色系的顏色具有3個基本屬性：色相、彩度、明度。

①**色相**：色彩的色相是色彩的最大特徵，即各類色彩的相貌稱謂，如大紅、普藍、檸檬黃等。是指能夠比較確切地表示某種顏色色別的名稱。色彩的成分越多，色彩的色相越不鮮明。

②**彩度**：色彩的彩度表示彩色相對於非彩色差別的程度。是描述色彩離開相同明度中性灰色的程度的色彩感覺屬性，是主觀心理量。一般是直接用色彩中純色成分的主觀觀察量表示。如曼塞爾系統中的2、4、6等。當彩度也用百分數表示時，其含義是"含彩量"或"含灰量"。

③**明度**：色彩的明度是指色彩的明亮程度。各種有色物體由於它們反射光量的區別就產生顏色的明暗強弱。色彩的明度有兩種情況：一是同一色相不同明度；二是各種顏色的不同明度。

④**色環認識**：我們在這裡通過一個色環來認識色彩之間的關係，有對比色、互補色、同色系、鄰近色、同類色。

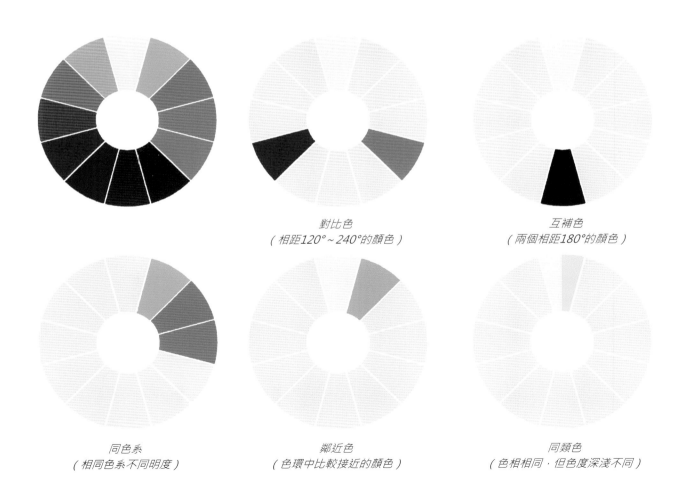

對比色
（相距120°～240°的顏色）

互補色
（兩個相距180°的顏色）

同色系
（相同色系不同明度）

鄰近色
（色環中比較接近的顏色）

同類色
（色相相同，但色度深淺不同）

1.4.1　配色法則

（1）同色系配色

　　所謂同色系配色，即指相同的顏色在一起的搭配，比如黃色的桌子搭配黃色的凳子或者桌上陳列品，這樣的配色方法就是同色系配色法。

（2）同類色配色

　　所謂同類色配色，即是色相環中類似或相鄰的兩種或兩種以上的色彩搭配。例如：黃色、橙黃色、橙色的組合；紫色、紫紅色、紫藍色的組合等，都是同類色配色。同類色配色在大自然中出現的特別多，如嫩綠、鮮綠、黃綠、墨綠等，這些都是同類色的自然造化。

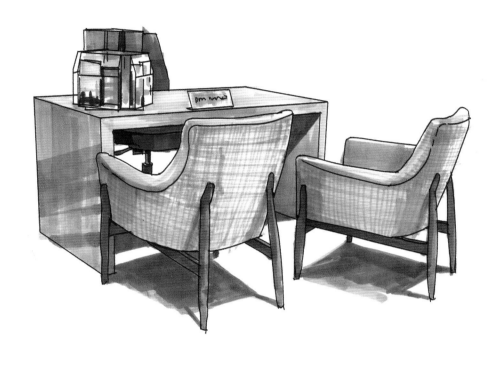

（3）多色配色

　　在色相對比中，除了兩色對比，還有三色、四色、五色、六色、八色甚至多色的對比。在色環中成等邊三角形或等腰三角形的三個色相搭配在一起時，稱為三角配色。運用三角配色最成功的是荷蘭畫家蒙德里安的方塊抽象畫。四角配色常見的有紅、黃、藍、綠及紅、橙、黃、綠、藍、紫等。這幾種配色在中華傳統民間工藝中經常使用，如風箏、刺繡、剪紙、皮影、年畫等。以色相為主的多色配色可以說是中華傳統配色的特殊風格。

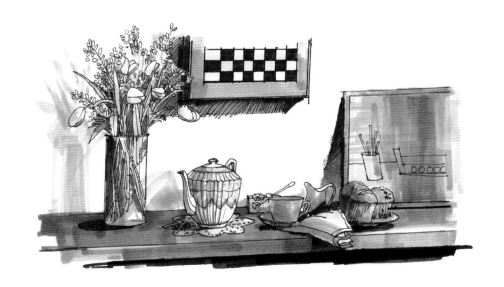

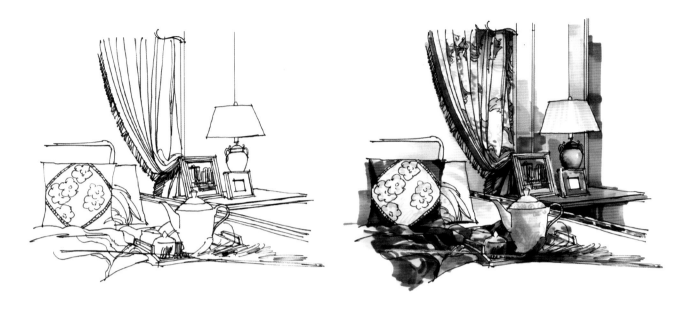

1.4.2　色彩的對比

　　主要指色彩的冷暖對比。在我們的認知中，暖色包括黃、紅、橙等顏色，冷色包括綠、藍、紫等顏色。綠為中間調，不冷也不暖。而在色彩對比中，冷暖色也是相互影響的。色彩對比的基本類型主要包括色相的對比、明度對比、純度對比、色彩的面積與位置對比、色彩的肌理對比，以及色彩的連續對比。

　　兩種以上色彩組合後，由於色相差別而形成的色彩對比效果稱為色相對比。它是色彩對比的一個根本方面，其對比強弱程度取決於色相之間在色相環上的距離（角度），距離（角度）越小對比越弱，反之則對比越強。

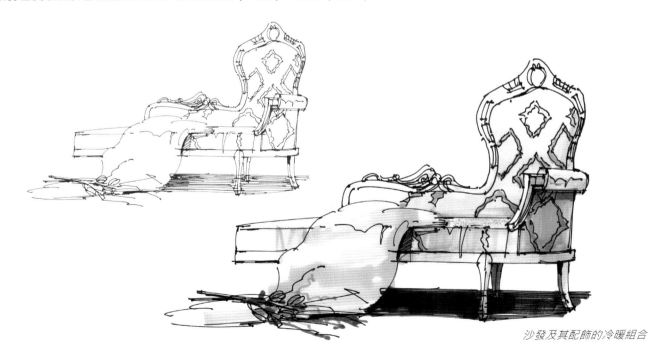

沙發及其配飾的冷暖組合

（1）零度對比

①無彩色對比與彩色對比雖然無色相，但它們的組合在實用方面很有價值。如黑與白、黑與灰、中灰與淺灰，或黑與白與灰、黑與深灰與淺灰等。對比效果感覺大方、莊重、高雅而富有現代感，但也容易產生過於素淨的單調感。

②無彩色與有彩色對比如黑與紅、灰與紫，或黑與白與黃、白與灰與藍等。對比效果感覺既大方又活潑，彩色面積小時，偏於高雅、莊重；彩色面積大時活潑感加強。

③同種色相對比一種色相的不同明度或不同純度變化的對比，俗稱姐妹色組合。如藍與淺藍（藍＋白）對比、橙與咖啡（橙＋灰）或綠與粉綠（綠＋白）與墨綠（綠＋黑）等對比。對比效果感覺統一、文靜、雅致、含蓄、穩重，但也容易產生單調、呆板的效果。

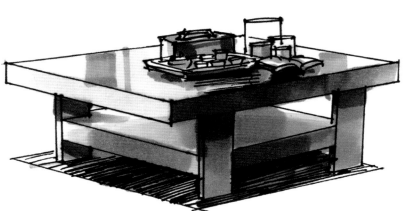

無彩色

灰色與紫色

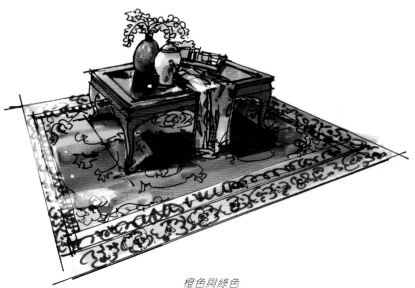

橙色與綠色

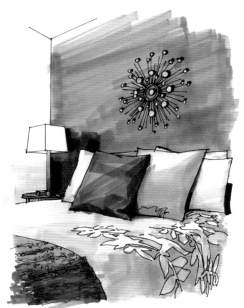

橙色與灰色

④無彩色與同種色對比，如白與深藍與淺藍、黑與橘與咖啡色等，其效果綜合了②和③類型的優點。感覺既有一定層次，又顯大方、活潑、穩定。

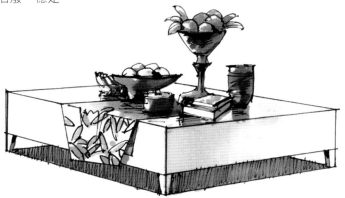

白色與淺藍、深藍

（2）調和對比

①鄰近色相對比色相環上相鄰的二至三色對比，色相距離大約30°，為弱對比類型。如紅橙與橙與黃橙色對比等。效果感覺柔和、和諧、雅致、文靜，但也感覺單調、模糊、乏味、無力，必須調節明度差來加強效果。

②類似色相對比色相對比距離約60°，為較弱對比類型，如紅與黃橙色對比等。效果較豐富、活潑，但又不失統一、雅致、和諧的感覺。

③中差色相對比色相對比距離約90°，為中對比類型，如黃與綠色對比等，效果明快、活潑、飽滿，使人興奮，感覺有興趣，對比既有相當力度，但又不失調和之感。

（3）強烈對比

①對比色相對比色相對比距離約120°，為強對比類型，如黃綠與紅紫色對比等。效果強烈、醒目、有力、活潑、豐富，但也不易統一而感雜亂、刺激，造成視覺疲勞。一般需要採用多種調和手段來改善對比效果。

②補色對比色相對比距離180°，為極端對比類型，如紅與藍綠、黃與藍紫色對比等。效果強烈、眩目、響亮、極有力，但若處理不當容易產生幼稚、原始、粗俗、不安定、不協調等不良感覺。

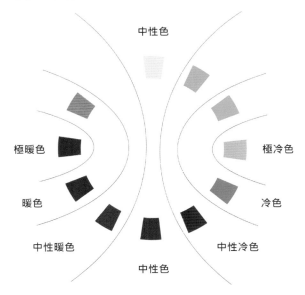

1.5 色塊訓練與光的表現

用麥克筆繪製室內的燈光也很有特點，首先我們要理解"燈光是靠留出來的，不是刻意地畫出來的"。意思就是不要用黃色刻意去畫光，而是要去找到光背後的東西。比如我們在表現牆上照射的筒燈或投射燈時，可以用灰色去畫出與光接觸的暗部，暗部越暗，燈光反應也就越亮。

在燈光的表述上面，我們甚至可以交替空間的冷暖，白日和黑夜、冷調和暖調如何交織和在不同時間所呈現的一種冷暖的感受。燈具不僅僅是具有功能的，有時也可以作為空間營造意境非常好的手法。燈具陳設不僅能讓人產生美的享受，還可以引發人們的思考。

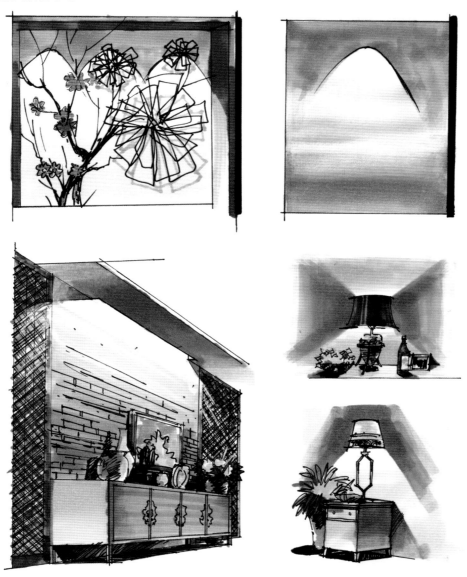

檯燈或投射燈投射的手繪效果

　　光影是決定物體空間立體感的要素，可以說沒有光影，物體就沒有立體感，畫面會變得很平，只是個二度平面罷了。

● 表現原則：不必要故意去為畫光而畫光。其實把暗部畫深了，就會突出了燈光的亮。

● 表現要點：亮部可以虛，暗部要畫實一點，在明暗交界線的位置，體現最亮、最暗，能加強畫面的立體感覺。

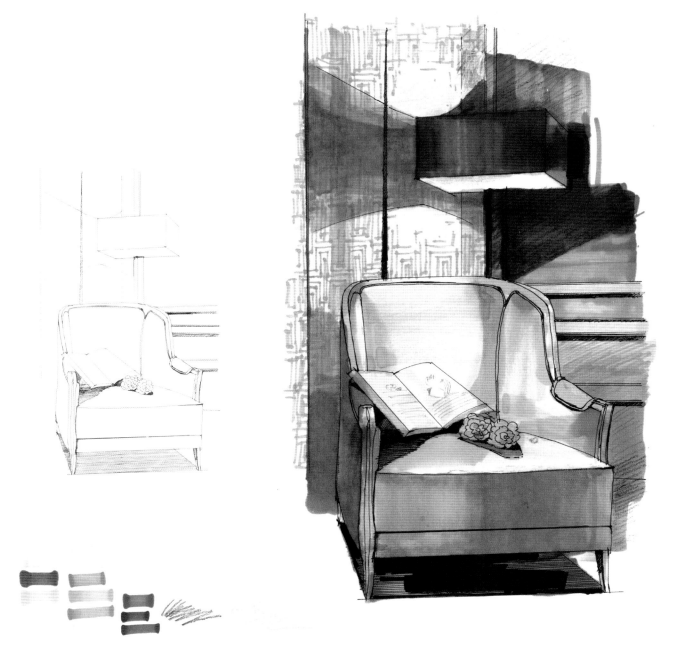

落地燈燈光的光影表現效果

● 床頭燈光表現案例步驟圖：

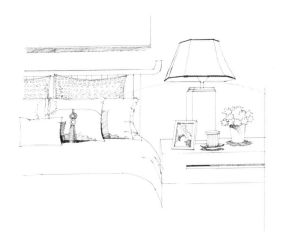

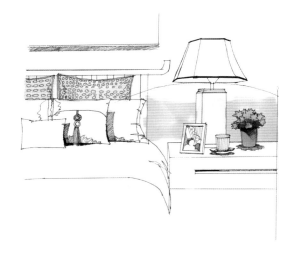

1.畫出床角的線稿，先用鉛筆起稿，再找支簽字筆來上線稿。投影可以畫一些淡淡的排線，不需要太過於深，方便後面上麥克筆的顏色

2.先從亮的顏色開始畫起，找支暖黃色筆，給牆體上暖黃色。再選擇更淡的黃色，畫在如圖所示的抱枕上

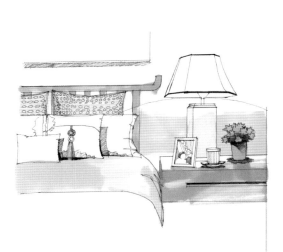

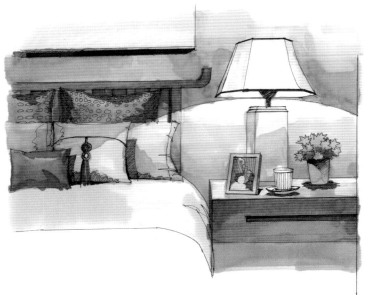

3.找一支淡淡的暖灰色給床上色，同時給桌子上個木色。受光區物體整體鋪一層亮色

4.給背光部分畫重一點的暖灰色，紅色點綴，冷色也是點綴的效果，並加強背光的木色。適當再修正一些地方，加重抱枕背光的顏色以及陰影加強

1.6 材質的表現

在家飾陳設的設計中，經常要遇到兩種材質：軟材質、硬材質。因此我們的手繪表現技法會從這兩方面來總結呈現。軟材質包括布藝、皮革、編織物、紙製品等。硬材質包括金屬、玻璃、木製品、陶瓷、石材、塑膠等。

1.6.1 軟材質的表現

軟材質主要包括布藝、皮革、編織物和紙製品。

每一個季節都有屬於不同顏色、圖案的家居布藝，無論是色彩炫麗的印花布，還是華麗的絲綢，以及浪漫的蕾絲，只需要換不同風格的家居布藝，就可以變換出不同的家居風格，比換傢俱更經濟、更容易完成。

家飾布藝的色系要統一，使搭配更加和諧，增強室內設計的整體感。家居中硬的線條和冷色調，都可以通過布藝來柔化。春天挑選清新的花朵圖案，春意盎然；夏天選擇清爽的水果或花草圖案；秋冬季節則可換上毛茸茸的抱枕，溫暖過冬。

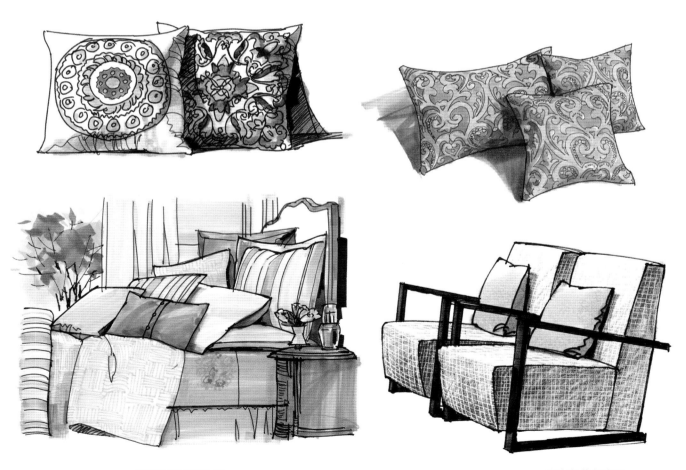

細軟布的床品表現　　　　　　　　　　　　　　　　麻布的傢俱表現

（1）窗簾布藝表現

如果說眼睛是心靈的窗戶，有著透視人內心的能力。那麼窗簾就應該是居室的眼睛，直接反映著主人的心情。作為家中裝修必不可少的家飾之一，不同的空間佈置有著不同的挑選技巧。大部分人會把精力全部投入到窗簾花色的挑選之中，而裝飾其實只是窗簾的功能之一。窗簾安裝完畢，開合是否順暢，遮光性如何，則全看購買之初的決定了。

在選購窗簾時，注重窗簾本身的質地情況固然重要，但也千萬不要忽視它與周圍環境、顏色、圖案上的呼應與搭配，要綜合考慮房間的功能、光線強弱及季節等因素。抓住這些點，巧選窗簾，你將得到最潮流的室內設計。

窗簾相對占了比較大的面積，我們這裡著重對其進行分析表現。

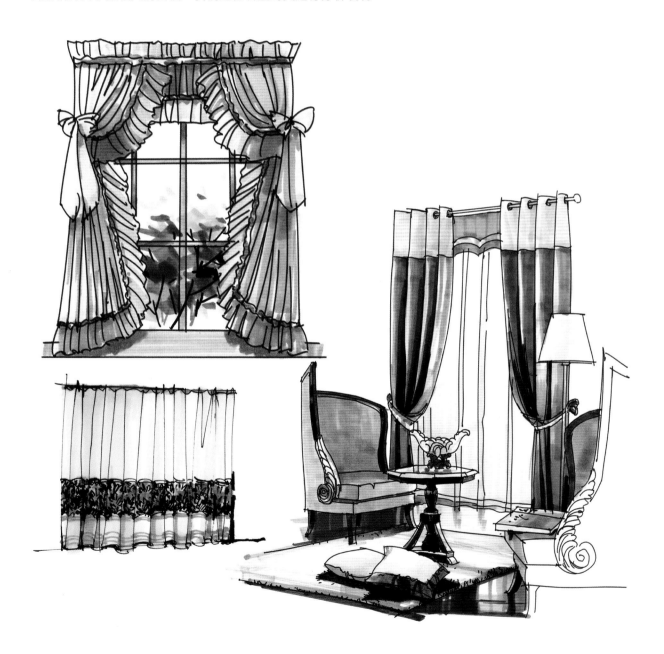

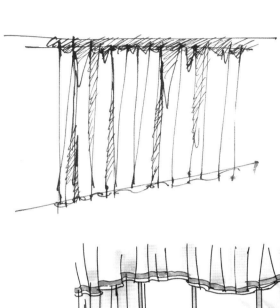

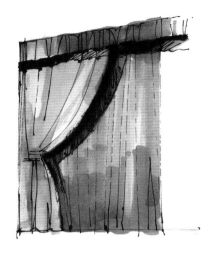

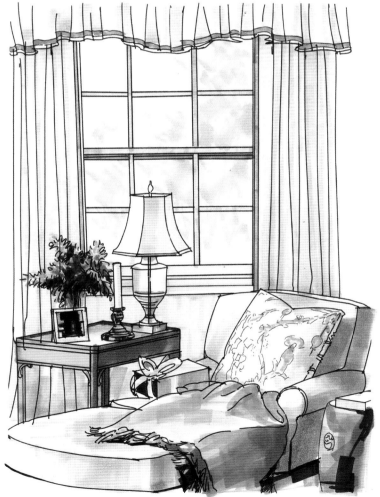

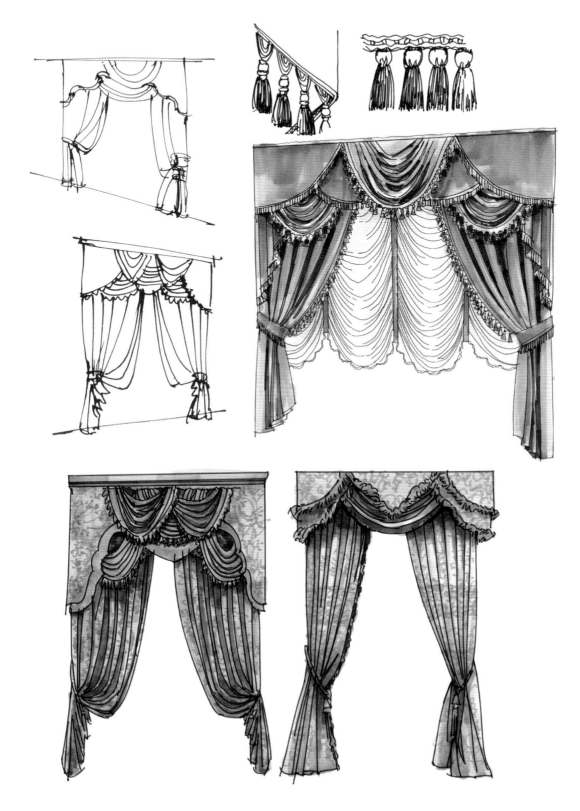

（2）皮革材質表現

皮革的共同點是非光澤性，屬於壓光效果，表面的明暗色系均對比較弱，沒有非常大的高光面和反光面。

在表現皮革材質產品的時候，主要是表現皮革本身的固有色、皮革紋（通過色鉛筆勾勒表現出來）、皮革上面的縫製工藝（一般在皮革形狀的表面有縫線）。透過把皮革產品的縫線繪製出來，是一個很明顯的標識，說明這是一個皮革材質的產品，比如手錶的皮革錶帶、裱布、傢俱皮革座椅等，都會有這樣的縫線作為標識。

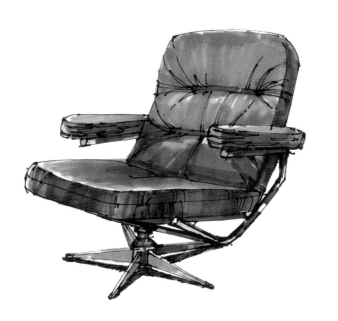

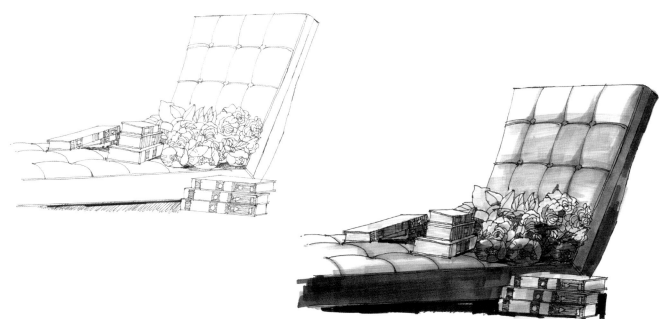

1.6.2　硬材質的表現

材質選擇會讓空間更有"玩味"，找一些手工藝術品，觀察其材質及注意金屬、木質、玻璃、瓷器、皮革等不同質感的表現。

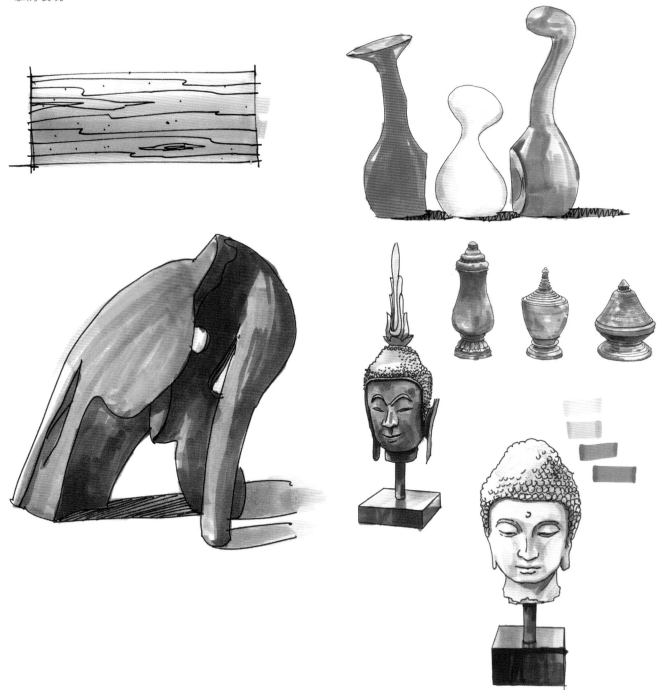

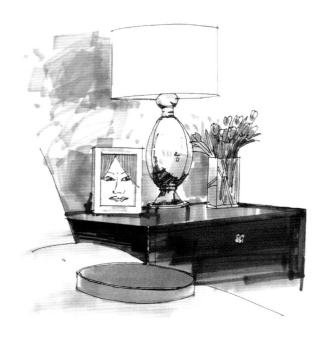

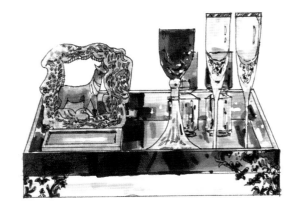

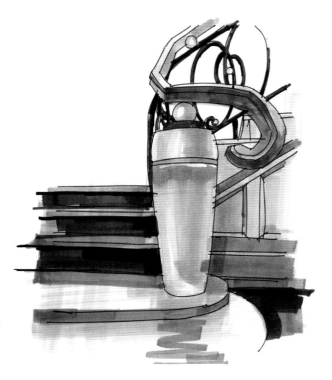

（1）藝術鐵藝的表現

　　這是一組以陶瓷、木材、鐵藝相結合的藝術樓梯扶手。

　　● **樓梯扶手表現之一**：此款鐵藝扶手崇尚的是簡潔美觀，造型優雅大方。因此對表現襯托的色彩會畫得比較重，以凸顯其明快感。

● **樓梯扶手表現之二**：這兩款是經典歐式樓梯，以此重溫一下歐式風格的扶手藝術，畫它們只是被它們的美感所吸引。雖說現在人們不再崇尚這些複雜的構成，但原本冰冷的鐵在藝術家溢滿情趣的手中變成了一款款各具風格的家居用品。如此造型美觀的鐵藝裝飾能給人展現一種靜態的美感，"冷"的外表中透露出一種生機和活力。

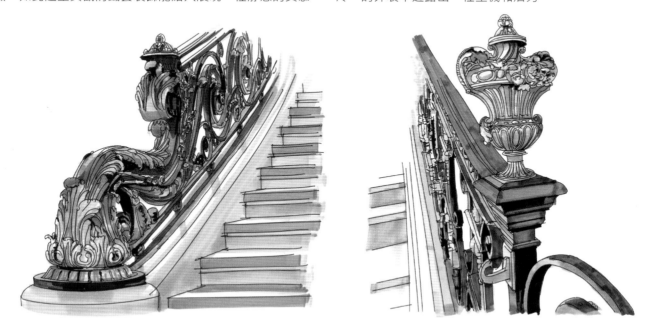

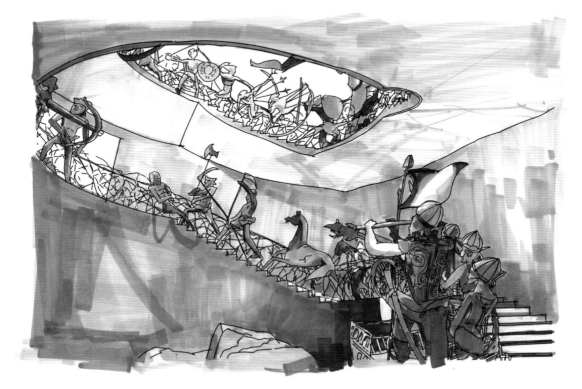

（2）壁紙或者牆繪的表現

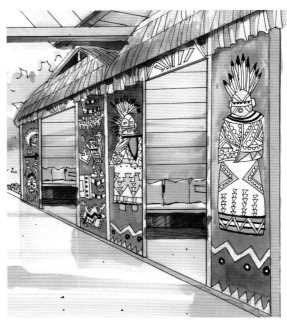

　　家飾陳設裝飾不一定要多，正所謂少即是多。下面案例嘗試了用潑墨在宣紙上的效果，再把它運用到我們的裝飾中來，其效果是非常棒的。我們把它做成屏風或者背景牆，形成了很好的現代中式裝飾風格。

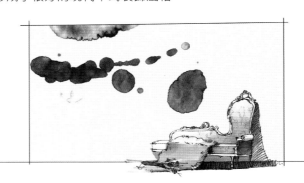

1.7　窗臺小景的表現

　　練習手繪要善於觀察生活，向生活學習，著眼於生活之美。設計的源頭還是生活。所以這裡安排了一些室內的窗臺小景，希望各位讀者能跟隨作者的思路來練習，學會對生活素材的積累。

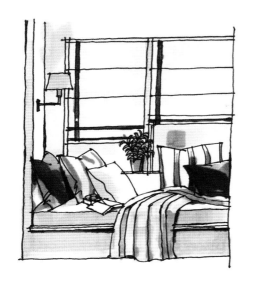

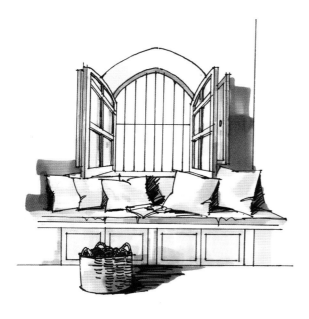
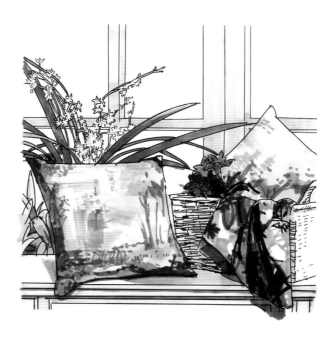

這一組案例主要是展現了真實的花藝與布藝印花之間的區別：一是它們有各自的體積與質量，那些印花只是平面的，上色的時候要緊隨抱枕的形；二是花藝陰影不用重色，但布藝上的圖案用重色，這也是一種表現手法

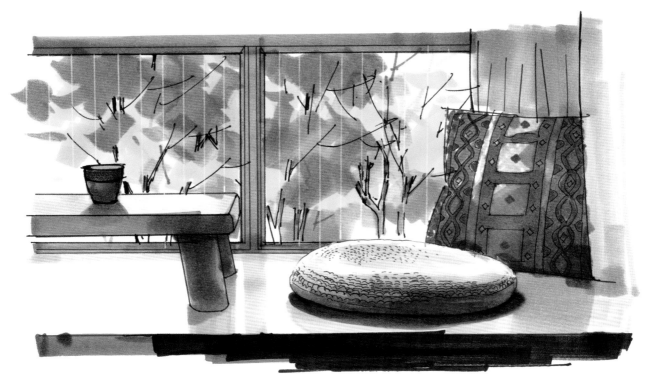

這是一個富於禪意的小景案例，一個茶杯、一個原木小桌、一個蒲團、一個抱枕，這一切都很樸實。無須過於裝飾，其意境自然就躍然紙上。在表現的時候其陰影畫得淺，可以把眼前轉折面背光的牆體加重

你可能表現得不是那麼精細，但可以像案例一樣，只是為累積一點素材。透過一個簡單的橙黃色調統一畫面

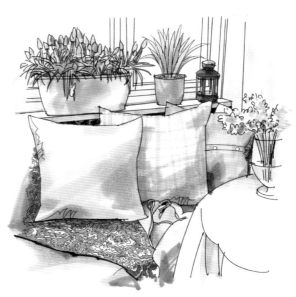

主體色調採用灰色，跳躍色藍色和紅色也融入其中

2 透視原理及練習方法

Perspective Principle & Exercise Method

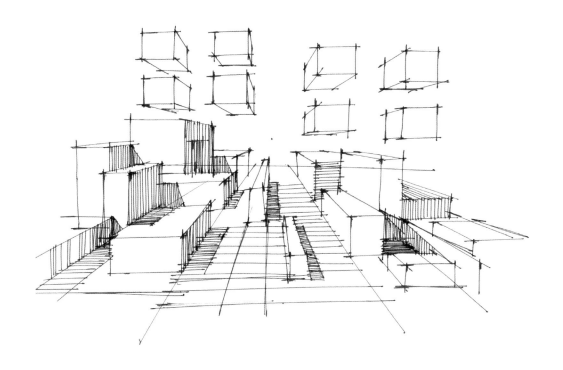

2.1　一點透視

　　一點透視在室內空間裡是最常用的，因為利用一點透視畫出來的空間給人平穩、穩重感，透視的縱深感覺也強，所表現的範圍也比較廣，它的場景深遠、主次分明，且繪製起來比較容易掌握，但是處理不當會使畫面顯得呆板。

　　一點透視的概念：一般以方形為例，其中一個面與畫面保持平行，其他與畫面垂直的平行線只有一個主向消失點，在這種狀態下投射成的透視圖稱為一點透視。

　　如圖所示的立方體A。最終會消失於一點，即消失點VP點。同樣像長方體B也一樣消失於VP點。

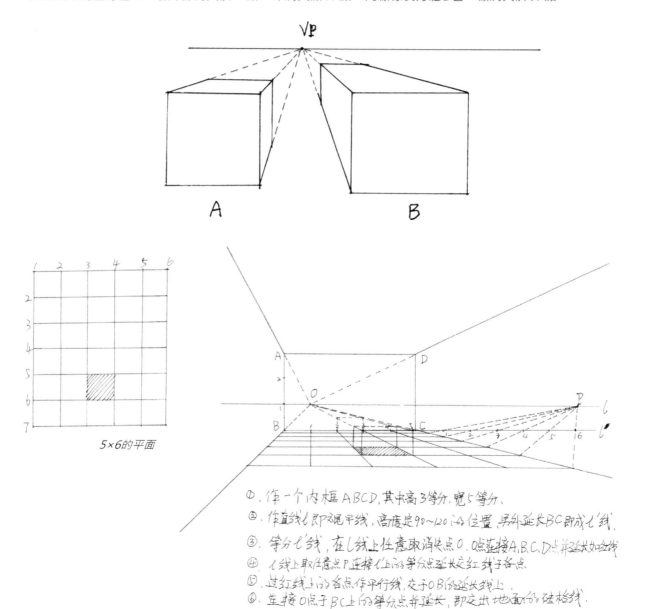

5×6的平面

①、作一个内框ABCD，其中高3等分，宽5等分。
②、作直线l即视平线，高度定90~120的位置，另外延长BC即成l'线。
③、等分l'线，在l线上任意取消失点O。O点连接A,B,C,D点并延长如边线。
④、l线上取任意点P连接l'上的等分点延长交红线于各点。
⑤、过红线上的各点作平行线，交于OB的延长线上。
⑥、连接O点于BC上的等分点并延长，即定出地面的砖格线。

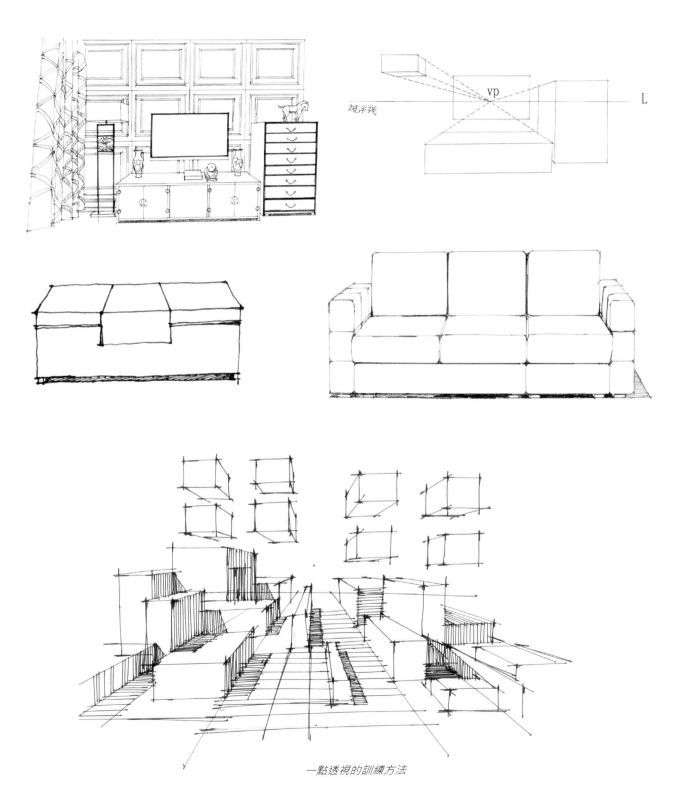

视平线 vp L

一點透視的訓練方法

2.2 一點斜透視

（1）原理

一點透視又稱為平行透視，由於在透視的結構中，只有一個透視消失點，因而得名。平行透視是一種表達三度空間的方法。當觀者直接面對景觀，可將眼前所見的景物表達在畫面之上。

（2）特點

①透視基面向側點變化消失，畫面當中除消失中心點外還有一個消失側點。

②所有垂直線與畫面垂直，水平線向側點消失，縱深線向中心點消失。

③畫面形式相比平行透視更活潑更具有表現力。

下面以臥室的床的一點斜透視為例：

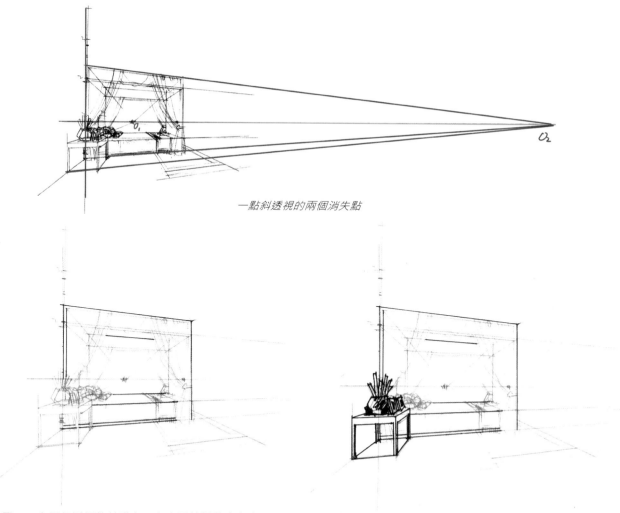

一點斜透視的兩個消失點

步驟一：在平行透視的基礎上，在畫面外側隨意定出一個側點，畫出床的4個介面及陳設地面投影位置

步驟二：根據陳設高度畫出空間佈局具體位置，保持透視關係，水平線向側點消失

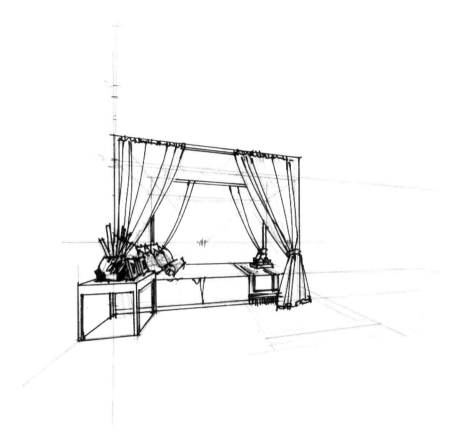

步驟三：繼續深入刻畫的具體結構形式及
陳設物品的配置

步驟四：畫出物體投影及材質，
深入刻畫細節，強化明暗關係及
畫面主次虛實。再加入房間空間
的牆角線，這樣一個簡單的一點
斜透視小空間就表現出來了

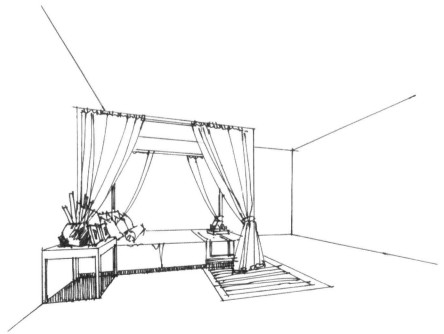

2.3 兩點透視

（1）兩點透視的基本概念

如果室內物體僅有垂直方向的線條與畫面平行，而另外兩組水平線條與畫面呈現一定的角度，且兩角相加為90°，兩條不與畫面平行的兩水平線條（稱為變線）會分別向左和向右消失在視平線上，這種情況下形成的透視圖稱為兩點透視。由於兩組變線與畫面形成角度關係，所以也稱為成角透視。

（2）特點

和一點透視相比較而言，其實兩點透視主要是觀察物體的時候角度發生了變化，一點透視是站在物體的正面觀察，而兩點透視是不站在物體的正面觀察，與物體形成一定的角度，所以觀察到物體的面就發生了變化。如圖1是在一點透視的情況下看到的正立面圖；圖2則是移動了視點位置，形成了一定角度的透視效果，從這張圖上我們可以很清楚地看到除了垂直線條依然垂直於畫面，水平方向的線條都發生了一定的變化，分別向左右兩個餘點消失，當然還是消失在視平線，這就是兩點透視。

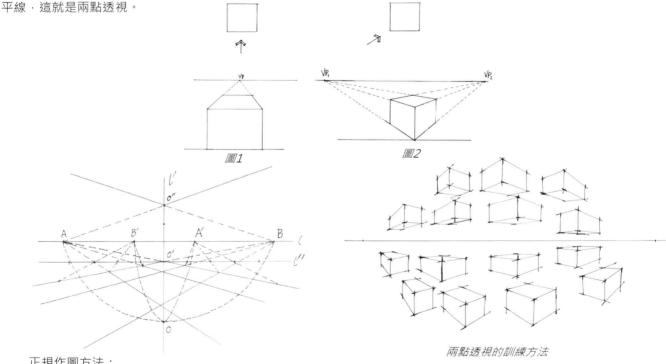

圖1　　　　圖2

兩點透視的訓練方法

正規作圖方法：
①任意畫一條視平線 L，再畫一條中線 L'，L 線向下畫一平行線 L"，交 L'線於 O'點。
②在 L 線上任意定兩點 A、B，以 AB 連線為直徑畫圓相交 L'線於 O 點。
③以 A 為圓心，AO 為半徑相交 L 線於 A'，同理求得 B'。
④A、B 各連接 O'點延長得紅線，即牆角線，按等分求得天花高度點 O"，A、B 連 O"延長得紅線，即天花角線。即 4 個牆角線出來了。
⑤地平線 L"上等分，B'連接等分點後相交於紅線。
⑥A 點連接紅線上所得的點，B 點也一樣，最後所得的交叉線即室內地面分割線，如地面磚。

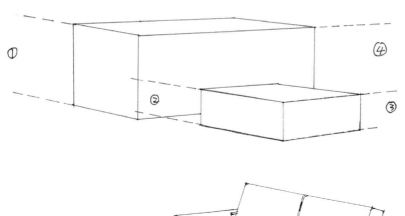

近處的單體雖然有透視，消失線最終也會消失一點，但基本可以按平行感覺去畫，如圖①②③④所示

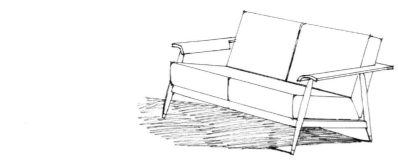

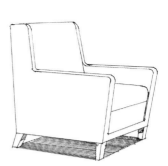

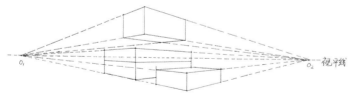

視平線

兩點透視

床的兩點透視，除了豎向線條是保持不變的，其餘線條一個是消失到了O₁點，一個消失到了O₂點。從床的投影開始畫起，然後往上提升空間。先建立一個簡單的方盒子，有了方盒子之後再來畫細節，如被子、靠枕等。同樣床頭櫃也是如此。根據透視方向，再把地面的地毯畫上，相對就要簡單些了，只要加粗能看得見的兩側邊緣即是它的厚度

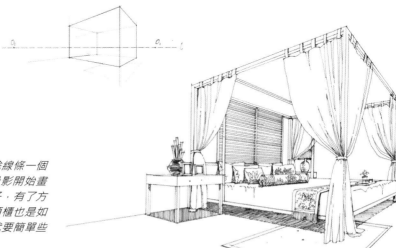

3 家飾元素表現技法
Elements of Interior Furnishing

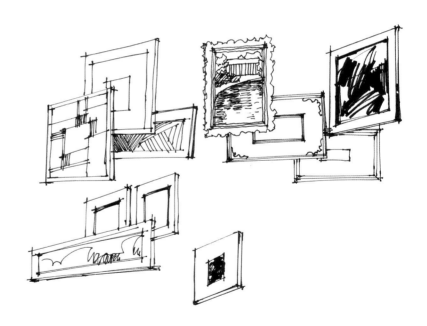

3.1 花卉插花

　　插花的色彩配置，既是對自然的寫真，又是對自然的誇張，主色調的選擇要適合使用環境。著重於自然姿態的美，多採用淡色彩，以優雅見長。

　　家居空間要善於用花卉表達陳設的美感，傳遞相應的生活品質。尤其是換季佈置，花更為重要，不同的季節會有不同的花，可以營造出截然不同的空間情趣。裝飾品的選擇，從顏色、紋理、紋樣上呼應植物，會使這個空間顯得更有生機和人文情懷。

　　公共空間的插花藝術，在空間中使空間充滿生機，是其風格的延伸，也是一種表達手法。

　　插花中尺寸的確定：花材與花器的比例要協調。一般插花的高度（第一主枝高）不要超過插花容器高度的1.5～2倍，容器高度的計算是瓶口直徑加本身高度。在第一主枝高度確定後，第二主枝高為第一主枝高的2／3，第三主枝高為第二主枝高的1／2。在具體創作過程中憑經驗目測即可。第三主枝起著構圖上的均衡作用，數量不限定但大小、比例要協調。自然式插花花材與花器之間比例的配合必須恰當，做到錯落有致、疏密相間，避免露腳、縮頭、蓬亂。

　　規則式插花和抽象式插花最好按黃金分割比例處理，也就是說，瓶高為 3，花材高為 5，總高為 8，比例 3：5：8 就可以了。花束也可按這個比例包紮。

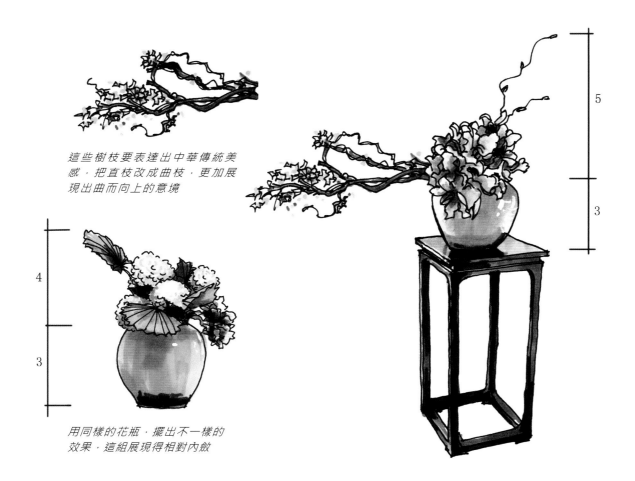

這些樹枝要表達出中華傳統美感，把直枝改成曲枝，更加展現出曲而向上的意境

用同樣的花瓶，擺出不一樣的效果，這組展現得相對內斂

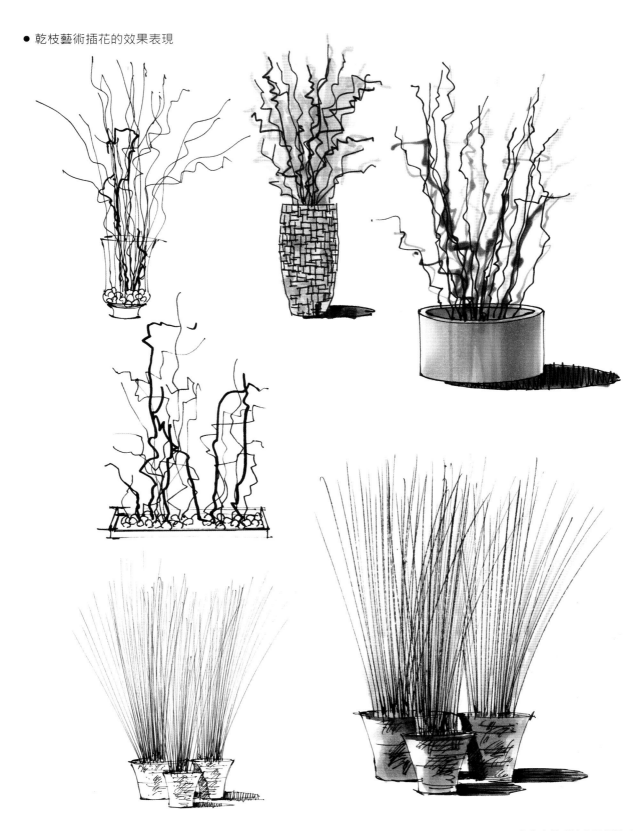

● 乾枝藝術插花的效果表現

● 簡約插花的效果表現

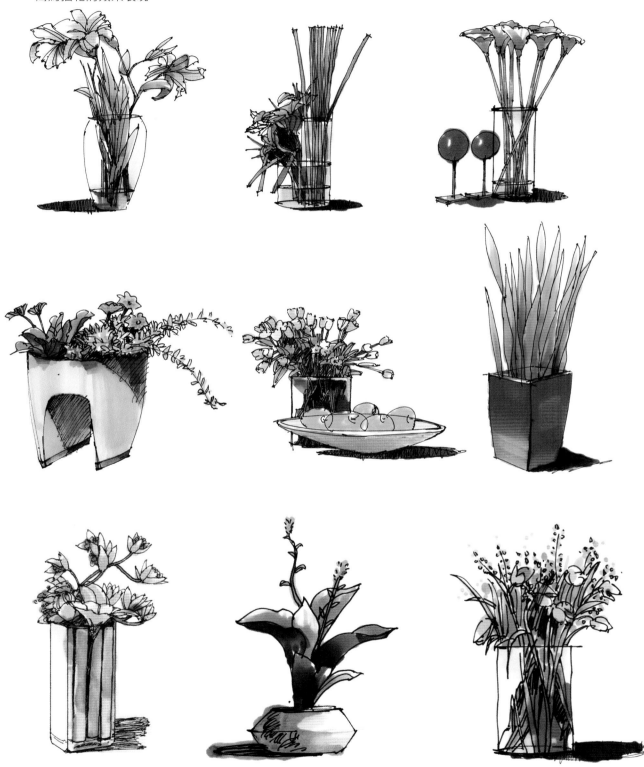

● 藝術插花的效果表現

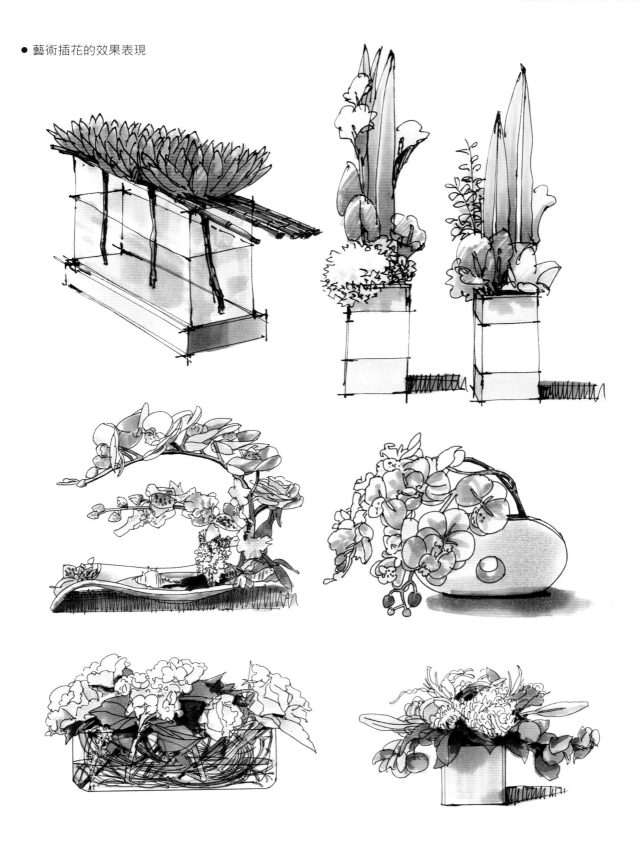

● 插花藝術的組合表現

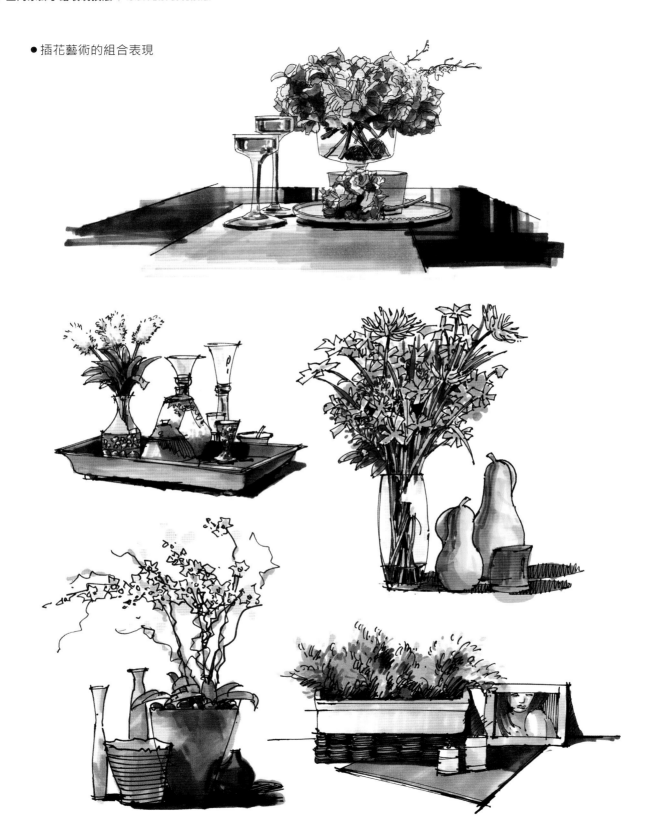

3.2　室內植物

　　室內綠化裝飾必須符合功能實用的要求，這是一個重要原則。所以要根據綠化佈置場所的性質和功能要求，從實際出發，才能做到綠化裝飾美學效果與實用效果的高度統一。如書房是讀書和寫作的場所，應以擺設清秀典雅的綠色植物為主，以創造一個安寧、優雅、靜穆的環境。人在學習之餘可以舉目張望，用綠色調節視力，緩和疲勞，達到鎮靜悅目的功效，而不宜擺設色彩鮮豔的花卉。

（1）適合擺放在廚房的植物

　　廚房中的油煙較多，所選的植物要能適應這種環境，綠蘿、棕竹、巴西鐵樹、吊蘭、鴨蹠草比較適合，要儘量放在遠離灶台的地方。另外廚房的煙多、溫度濕度都較高，像吊蘭這些植物都比較適合，它可以吸收CO、CO_2、SO_2、氮氧化合物等有害氣體。

（2）適合擺放在廁所的植物

　　廁所一般比較潮濕陰涼，下水道、馬桶有時會產生難聞的氣味，因此要選擇耐陰、喜濕、有香味的植物，如腎蕨、吊竹、雞冠花、綠蘿、菊花、大麗花、君子蘭、月季、山茶等都比較適合。

（3）適合擺放在客廳的植物

　　客廳的植物要好看、大氣，比較適合擺放巴西鐵樹、變葉木、萬年青、橡皮樹、棕櫚等，常春藤和細葉蘭草等藤蔓植物能營造出浪漫的氛圍，也可以根據客廳的整體風格選用。另外像常春藤也具有一些功能，如吸塵、吸煙霧、吸苯及甲醛等有害氣體，淨化空氣。

（4）適合擺放在書房的植物

　　書房中可擺放文竹、菖蒲、虎尾蘭、蘭草等，也可以放薄荷，它的味道沁人心脾，可以使人神清氣爽。

（5）適合擺放在電腦旁的植物

　　可以選擇常青藤、南天竹、蘭草、鵝掌柴、龜背竹、虎尾蘭、仙人掌等能減輕電磁輻射污染的植物。

（6）適合擺放在臥室的植物

　　臥室中要少放花，這一點一定要注意。因為晚上花的呼吸與人類相同，吸收O_2吐出CO_2，會使臥室中CO_2濃度增加。臥室中應擺放有殺菌、吸塵作用的植物，如米蘭、含笑、非洲紫羅蘭等。

　　注意：不是每一種花朵都適合放在房間裡觀賞，為了大家的健康，下面11種花不適合放在臥室。

　　①蘭花：它的香氣會引起失眠。②紫荊花：它的花粉會誘發哮喘症或使咳嗽症狀加重。③含羞草：它的體內含羞草鹼能使毛髮脫落。④月季花：它的濃郁香味，會使一些人胸悶不適，憋氣、呼吸困難。⑤百合花：它的香味也會使人的中樞神經過度興奮而引起失眠。⑥夜來香：它的香氣會使高血壓和心臟病患者感到頭暈目眩鬱悶不適。⑦夾竹桃：它的分泌液會使人中毒，令人昏昏欲睡，記憶力下降。⑧松柏：松柏類花木的芳香氣味對人體的腸胃有刺激作用。⑨洋繡球花：它所散發的微粒，會使人皮膚過敏而引發瘙癢症。⑩鬱金香：它的花朵含有一種毒鹼，接觸過久會加快毛髮脫落。⑪黃花杜鵑：它的花朵含有一種毒素，一旦誤食，輕者會引起中毒，重者會引起休克。

（7）適合擺放在陽臺的植物

　　陽臺可以種爬山虎，其不怕強光，能緊貼牆面生長，可減少陽光輻射。

　　室內植物在表現時相對比較細、比較具象，但是畫法基本相同。室內植物獨特的一點作用是用來點綴空間、裝飾空間。

　　我們可以從簡單的小植物開始畫起，如多肉類植物。這類植物在空間裝飾運用中越來越受人們的青睞。

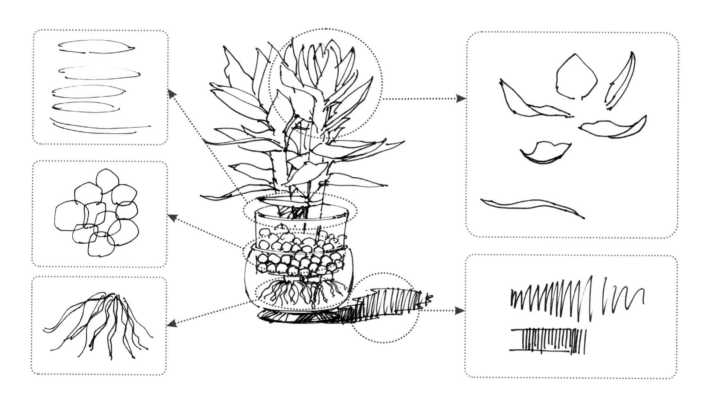

盆栽植物的分析

● 多肉類植物的表現

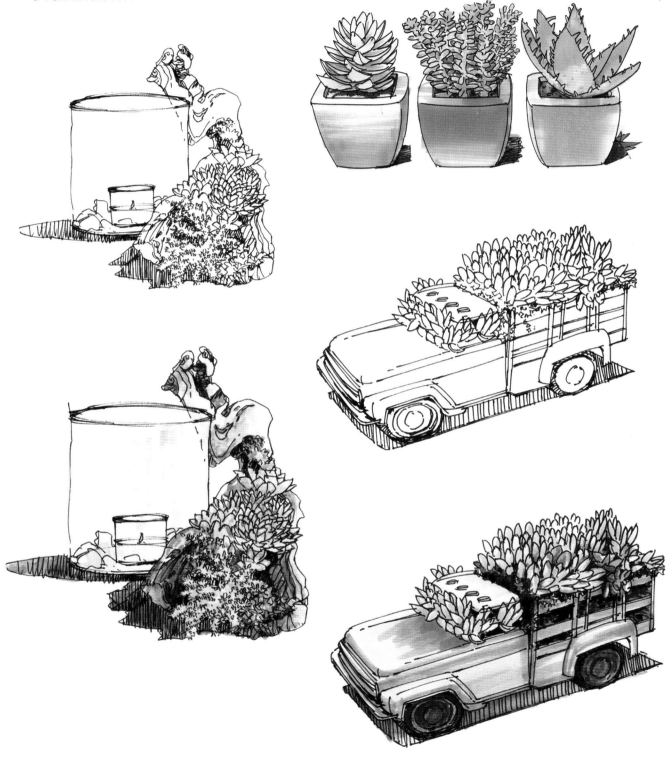

● 室內植物的線稿表現

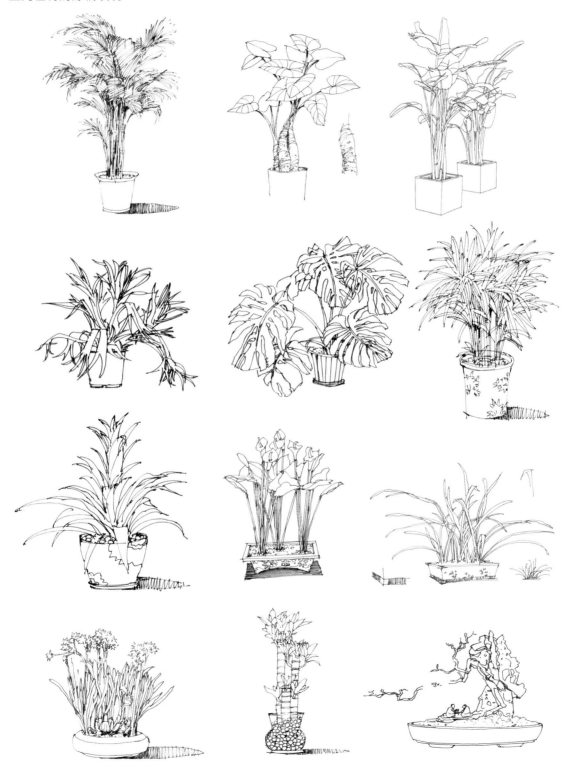

● 室内植物的上色表現

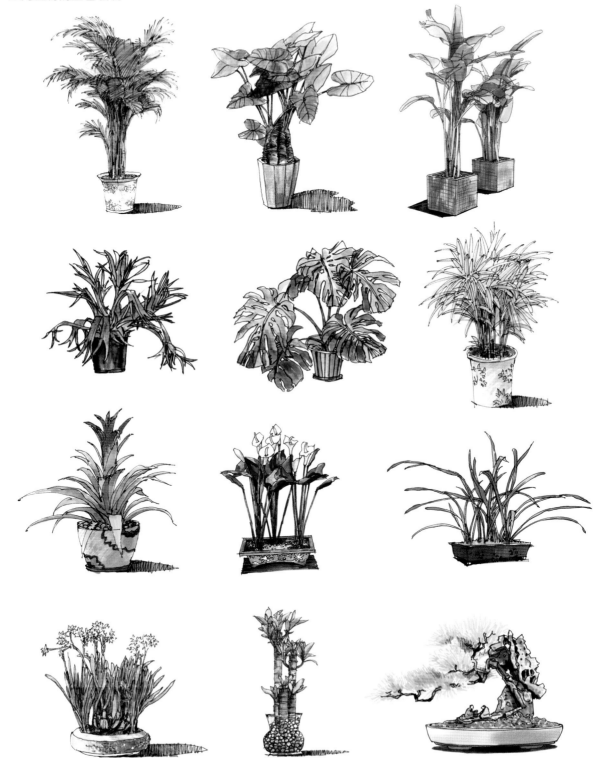

3.3 擺設物品

3.3.1 藝術陳列品

目前市面上的陳列品品種繁多，有陶瓷、玻璃、木製品、鐵藝等。在營造一些特殊風格的時候，用室內家飾的手法來植入些陳列品會比室內裝修更節約成本，效果也會非常明顯。有的時候室內家飾的植入會為空間增加個性感，甚至可以反映出空間所有者的尊貴程度。

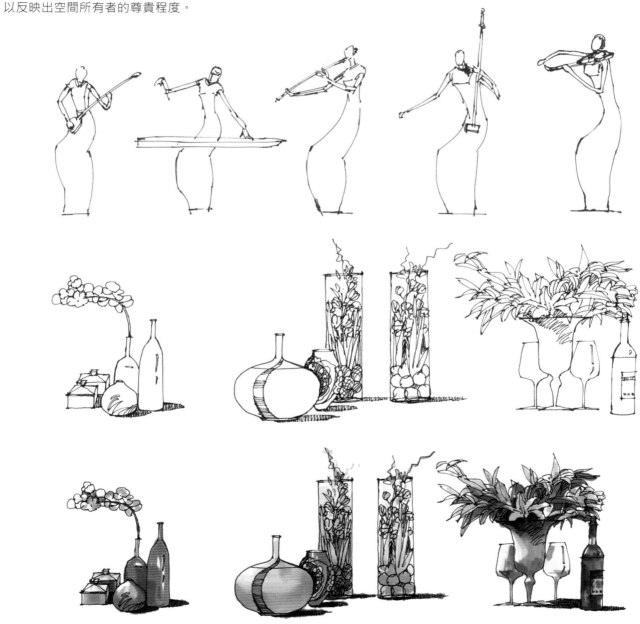

　　鳥籠的空間運用現在越來越廣泛，常見於會所、
酒店大廳、家庭裝飾、園林景觀，不再是傳統遛鳥專用
的，現在的裝飾手法也呈現多樣化，有的作為各式燈具
裝飾，有的作插花裝飾，有的只是提取它的元素，放大
或縮小等。

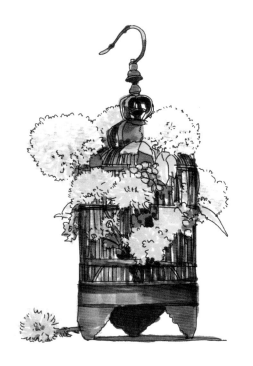

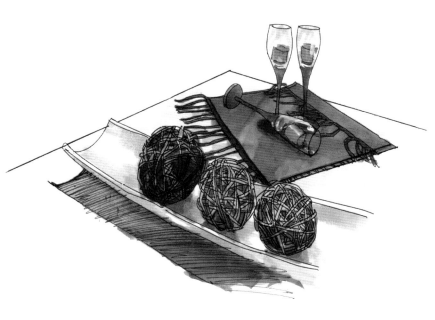

　　對於桌面的擺台表現，我們可以選取一小部分，畫成一個組合或者重新組合。一方面可以定位裝飾風格，以小見大，另一方面可以提高組合造型能力。

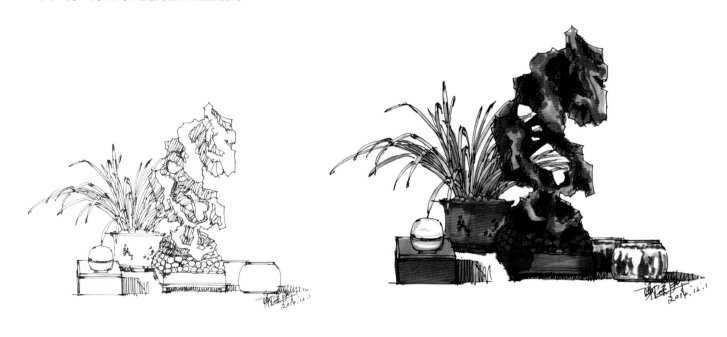

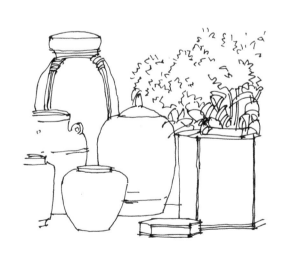

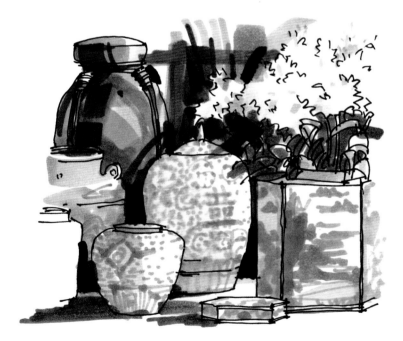

　　家飾設計擺台，不一定非要體現在工藝品、陳設品上。其實生活中一些不經意的生活物品，甚至水果、蔬菜、菜盤子、杯子、圖書都是可以作為陳設的一部分。只要合理地擺設搭配，就會成為家居空間的一道亮麗風景。

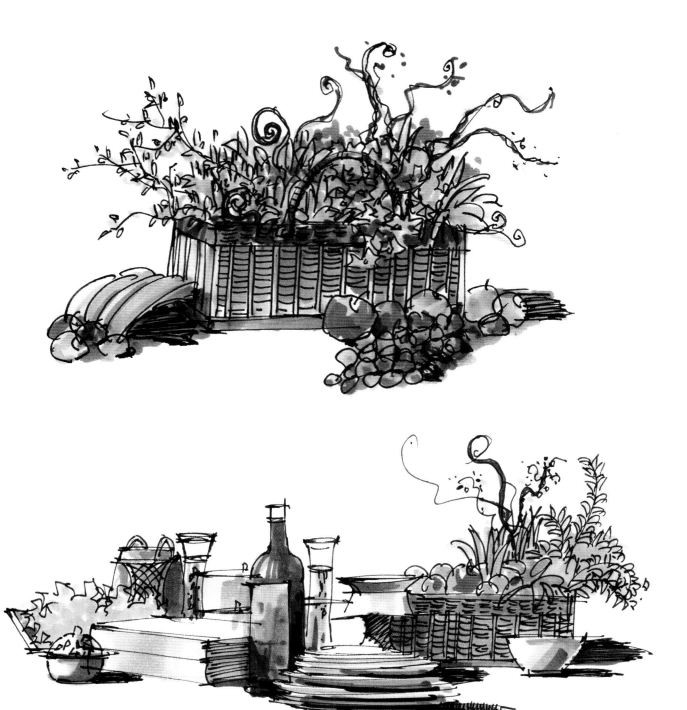

3.3.2 掛畫

在選擇合適的傢俱後，還要植入一些大尺寸的掛畫，才能讓空間富有一定的生機，在畫作和花藝上面如果進行一些色彩的呼應，空間會多彩動人。

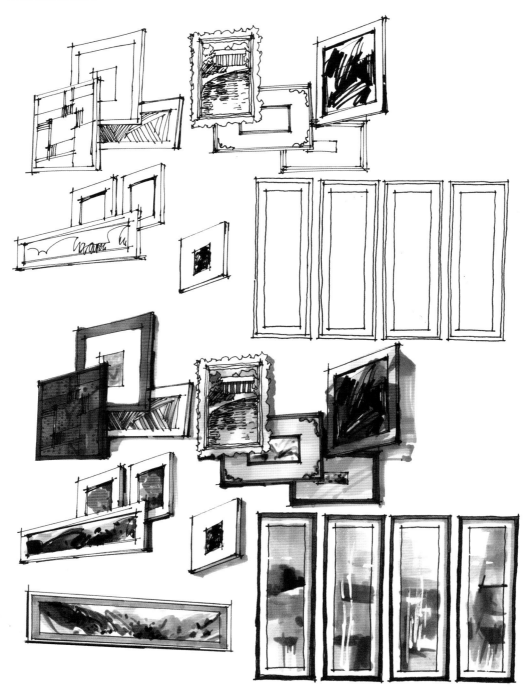

3.3.3 擺設物品上色步驟圖

（1）現代擺台

步驟一：先畫出這組陳列品的線稿，注意物品前後間的穿插關係，以及其尺寸大小在畫面中的擺放位置

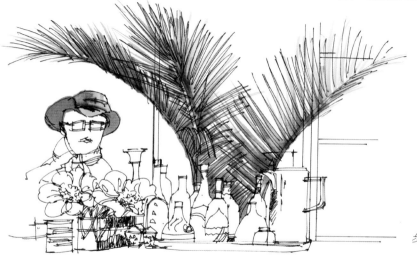

步驟二：先上綠色，因為其所占面積較大

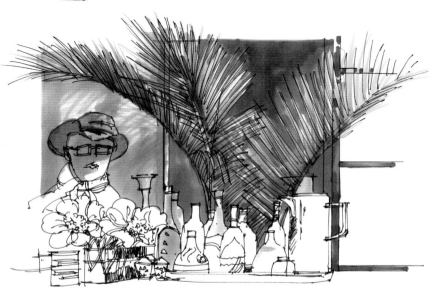

步驟三：再找兩支麥克筆畫背景色，背景色的顏色儘量找灰色調的。畫的時候也要考慮其光影的變化

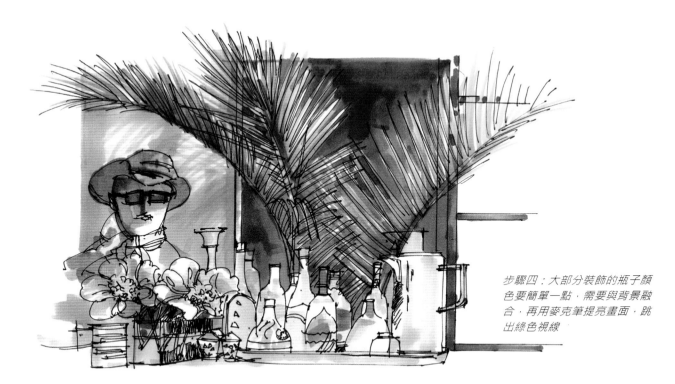

步驟四：大部分裝飾的瓶子顏色要簡單一點，需要與背景融合，再用麥克筆提亮畫面，跳出綠色視線

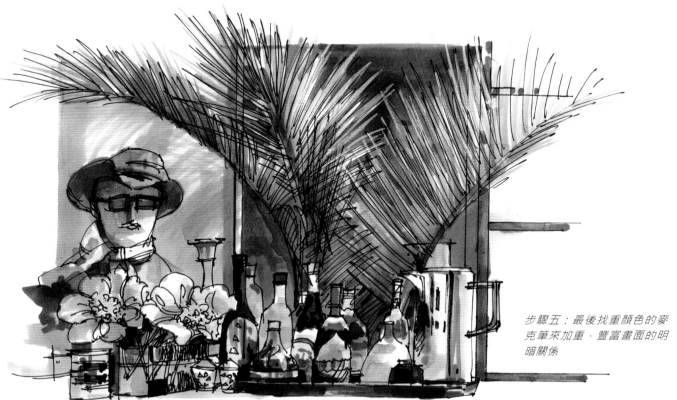

步驟五：最後找重顏色的麥克筆來加重，豐富畫面的明暗關係

（2）歐式擺台

步驟一：先畫出線稿，可以先畫前面物品的顏色。比如先畫圖中的松枝

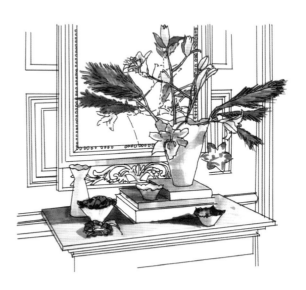

步驟二：再畫旁邊的其他物品，選一些跳躍的顏色。因為背景色考慮使用灰調子

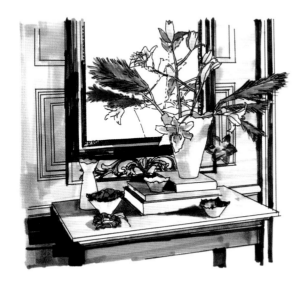

步驟三：用灰黃色畫桌子和畫框，牆面也用純灰的筆畫上淡淡的色調

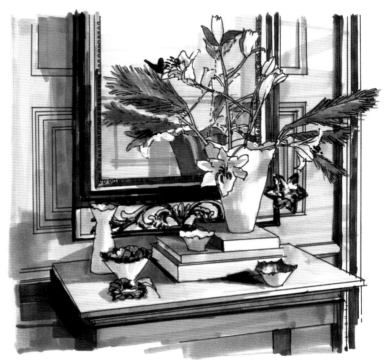

步驟四：加重畫面的重色，增加黑白灰關係

步驟一：畫出線稿。給畫面視覺中心的物品畫上非常重的色調，這組重調子要把握暗中有暗。可以先畫一些冷色在其中

步驟三：給窗簾加上花紋，給前面的沙發暗部一個簡單的色彩，作為畫面構圖上的突破

步驟二：背景色為暖色，這裡選了一個暖黃色

3.4 吉祥元素擺件

　　吉祥元素擺件是一個常選的物品。中華傳統文化博大精深，優秀的空間文化更是源遠流長。我們追求物質空間的同時，還要強調精神空間，這樣才能使我們感覺到生活在裡面賞心悅目、心靈寧靜，從而能夠安居樂業。

　　室內吉祥元素有很多，在這裡列舉一些以供參考

● 人物類：關公、觀音、佛、羅漢。

● 物品類：玉石、紅燈籠、泰山石。

● 植物類：梅花、蘭花、松、蓮花、萱草、牡丹、靈芝草、葫蘆。

● 動物類：鹿、大象、麒麟、四獸（青龍、白虎、朱雀、玄武）、獅、虎、龍、鳳凰、鴛鴦、鶴、馬、羊、豬、牛、金蟾、魚、蝙蝠、駱駝。

　　在家飾設計中對於這些物品的手繪設計表現是極其重要的。

　　關公是忠義勇敢的象徵，被尊為“武聖”“武財神”，形象威武、忠肝義膽，可鎮宅避邪、護佑平安、招財進寶、財源廣進、提振權威。類似物品還有三陽（羊）開泰、鹿角燈等。

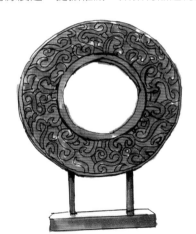

中式圓形雕塑

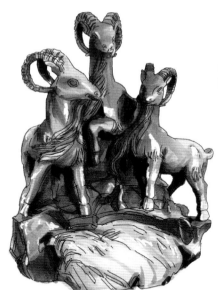

三陽（羊）開泰

鹿角燈

吉象（祥）

關公

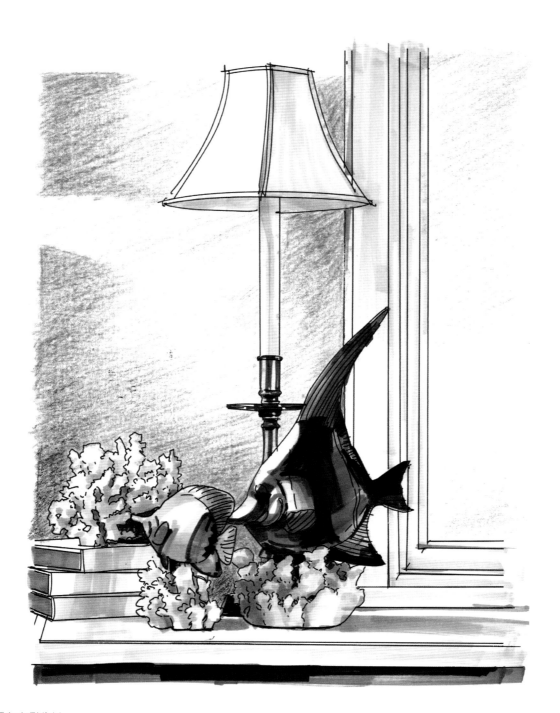

海洋系列擺台案例分析：

年年有餘（魚）

珊瑚也是珍貴、高雅的象徵

表現分析：背景使用色鉛筆，營造一種工業感、清新感，不同部分受光不同，平鋪的時候也要注意漸層。另外，魚的特點是要表現金屬材質，所以它的明暗對比非常強烈

　　以馬為形象設計的飾品、擺件很常見。有著各種吉祥的寓意，被視為事業成功、前程遠大的吉祥物。

　　"龍馬精神"是中華民族自古以來所崇尚的奮鬥不止、自強不息的民族精神。祖先們認為，龍馬就是仁馬，它是黃河的精靈，是炎黃子孫的化身，代表了華夏民族的主體精神和最高道德。

　　"馬到成功"：人們常常借助馬的飾品來祝福事業能順利取得成功。

　　還有些設計師將"馬上"具體化為馬的形象，跟另一些吉祥諧音的物品結合在一起，組成新的寓意。比如，一匹馬上有一隻猴子，寓意"馬上封侯"，表達了人們對生活和事業上的美好願望。

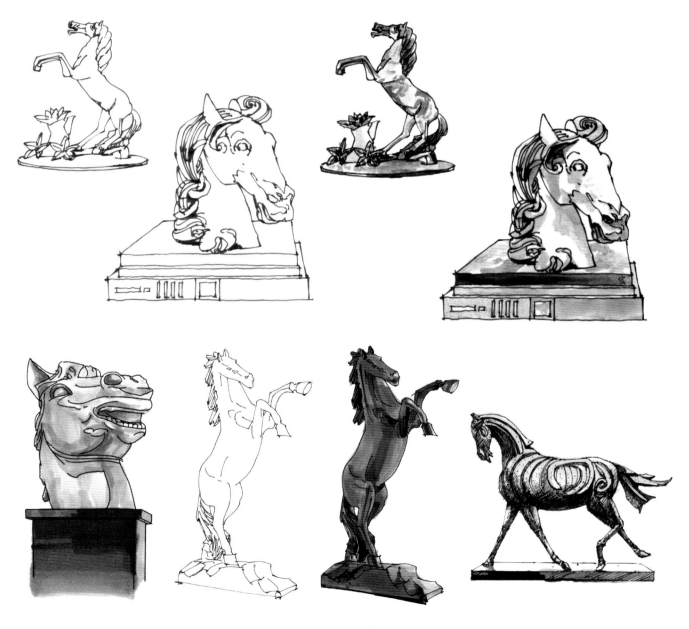

以馬為主題的裝飾品

　　吉祥物鹿的象徵寓意：與祿字諧音，象徵吉祥長壽和升官之意。祿為古代官吏的俸給。傳說千年為蒼鹿，二千年為玄鹿。故鹿乃長壽之仙獸。鹿經常與仙鶴一起保衛靈芝仙草，鹿字又與華人追求的三吉星 "福、祿、壽" 中的祿字同音，所以也把鹿作為吉祥的動物了，在有些圖案組織中亦常用來表示長壽和繁榮昌盛。

　　在現代家飾裝飾中，不僅僅是我們國家，幾乎各國的人民都把鹿當成吉祥物，越來越多地運用到各式各樣的裝飾上來。

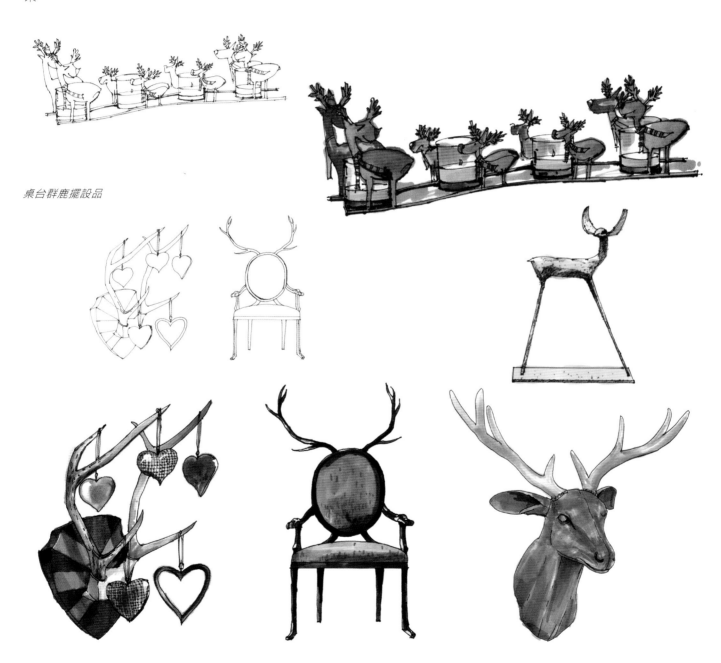

桌台群鹿擺設品

以鹿頭為主題的牆上裝飾品

　　天圓地方的盆景擺設，方條形的几案，加上圓形的景盆，種上有吉祥意義的羅漢松。形成一組別具一格的小景觀，其寓意也就更加深遠。

步驟一：先畫出線稿，如果透視把握不準可以用鉛筆先定位透視，松葉線稿要注意有疏有密

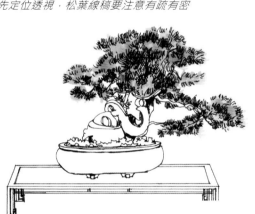

步驟二：找兩支明度不一、偏暖色（綠色）的麥克筆將松葉上色，也要注意虛實

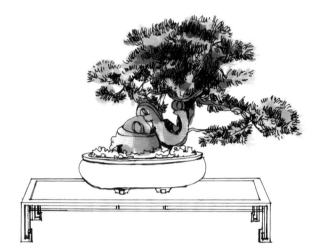

步驟三：羅漢松的樹幹較為簡單，上色注意受光區亮些，暗部畫重些

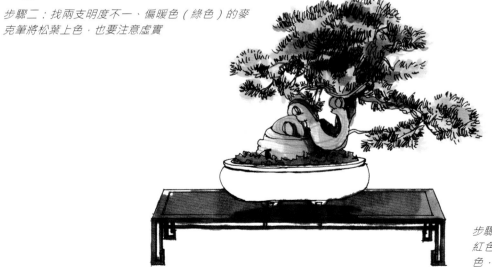

步驟四：這個几案表面的色彩應該是暗紅色，但因受光影響，有些地方偏紫色，背光面較重，可以加重色

步驟五：最後提亮一些區域，如盆的最亮點，並在植物上點一些亮點，使其更通透。加強盆
在桌子上的陰影。而桌子的陰影相反，可以用非常淡的灰色來畫

3.5 部分傢俱表現

在一個環境中，選擇適宜的傢俱，能使陳設的表現顯得輕鬆，一些具有美感的傢俱，可以讓空間增加靈氣和工業感。在特定的環境當中甚至可以根據環境來訂製傢俱、燈具，甚至是水果盤。其中，水果盤可以透過紋樣與材質、色彩進行呼應。

3.5.1 單人沙發及座椅

單人沙發分為兩種：一是四方體，二是曲線體。

四方體沙發首先可以看作是一個四方體，再對它進行挖切，得出不一樣的造型。上色只要分出幾個關係即可（即黑白灰）。

曲線體沙發在表現的時候要注意 "曲" 的表達，轉彎時要肯定，下筆要準確，不要拖泥帶水。如果一筆畫不過去，可以適當斷開，再接著畫。

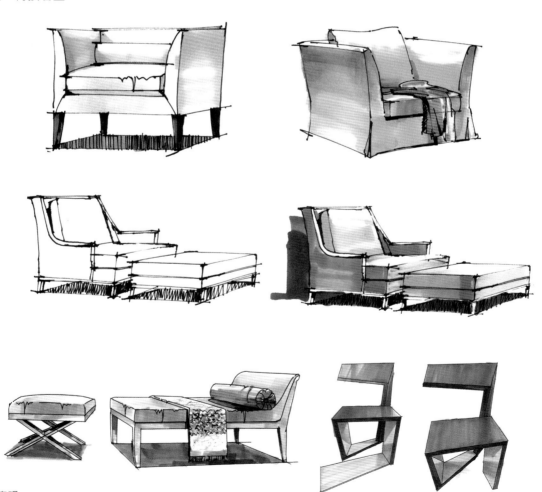

四方體沙發的表現

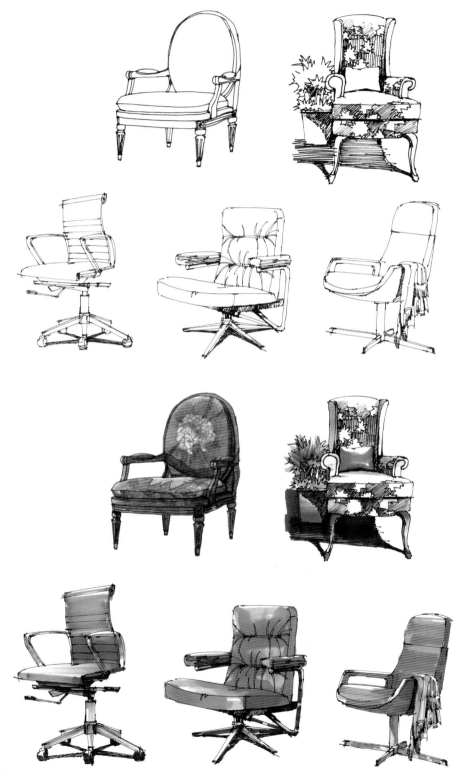

曲線座椅的表現1

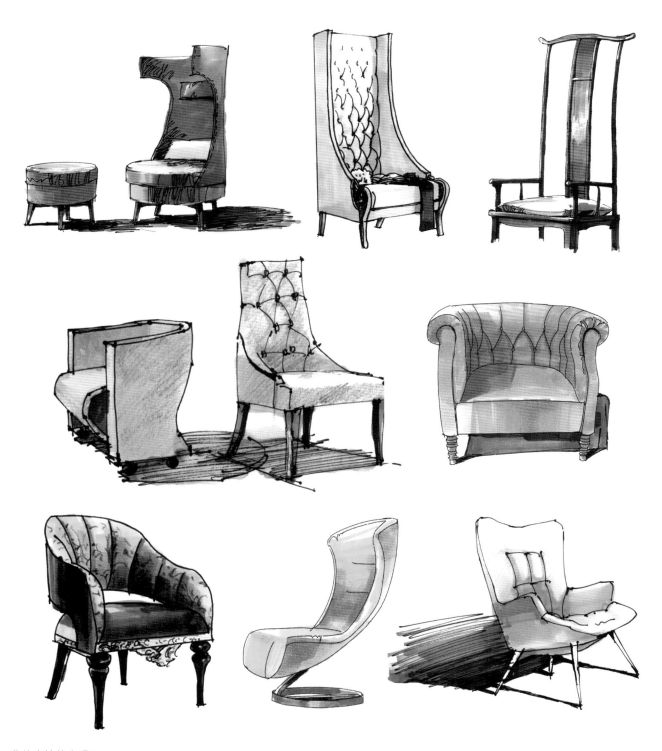

曲線座椅的表現2

下面選擇兩組沙發上色步驟圖，依據此來體會一下單體沙發的表現。
①沙發單體上色表現1。

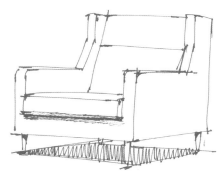

步驟一：畫出這個單體沙發，用筆要準確、肯定。
透視變化其實很小，幾乎保持平行的狀態

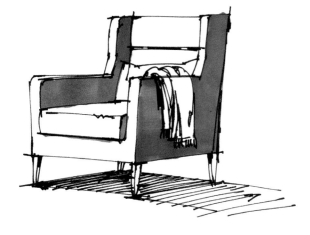

步驟二：用一支單灰色麥克筆上色，在灰面上平塗
即可，無須做過多的變化

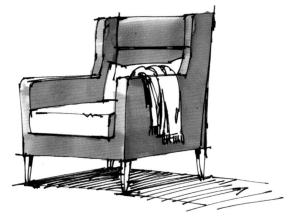

步驟三：再畫靠背的顏色，稍亮一點即可，另外
注意正面的色彩是有光的變化的

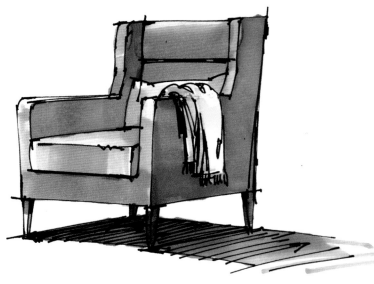

步驟五：抱枕上使用一個淡淡的暖灰色，布藝選擇淡藍
色，以活躍畫面。地面陰影由遠及近，由深入淺地上色

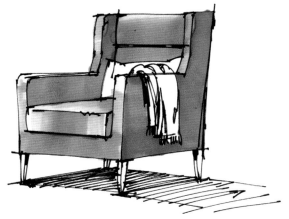

步驟四：坐墊的亮面可以用掃筆畫漸層，畫淡一些，
側面的橫條排筆方法往往為豎排筆觸

②沙發單體上色表現2。

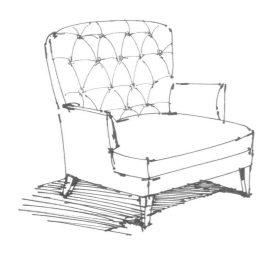

步驟一：畫出沙發的單體線稿，注意投影的疏密及靠背的結構

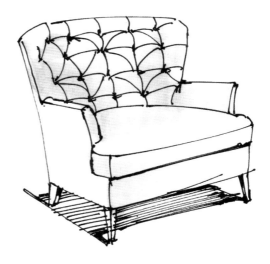

步驟二：找一支亮的淡藍色麥克筆，在正面受光面畫一個亮色

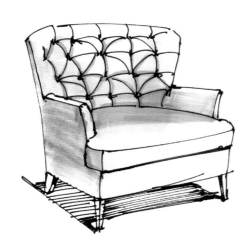

步驟三：光是從右側打過來的，再選一支重一點藍色麥克筆畫沙發的暗面

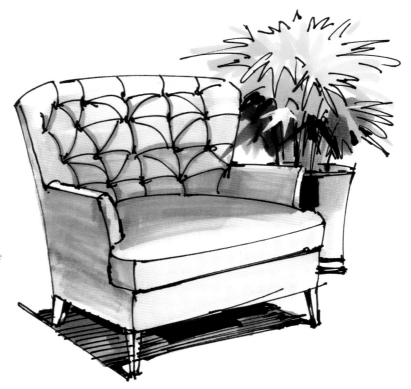

步驟四：地面的陰影可以用一支較重的麥克筆加重，用筆要果斷、準確。再畫出配飾植物，給它一個簡單的調子

3.5.2 多人沙發

多人沙發的表現相對較難些，我們可以這樣理解，就是在原來單人沙發的基礎之上，增加了一個或者幾個位子。當然，其造型的感覺也有很多豐富的變化。

下面主要選擇了一些直線沙發，曲線沙發表現起來相對較難，需要長時間的練習。

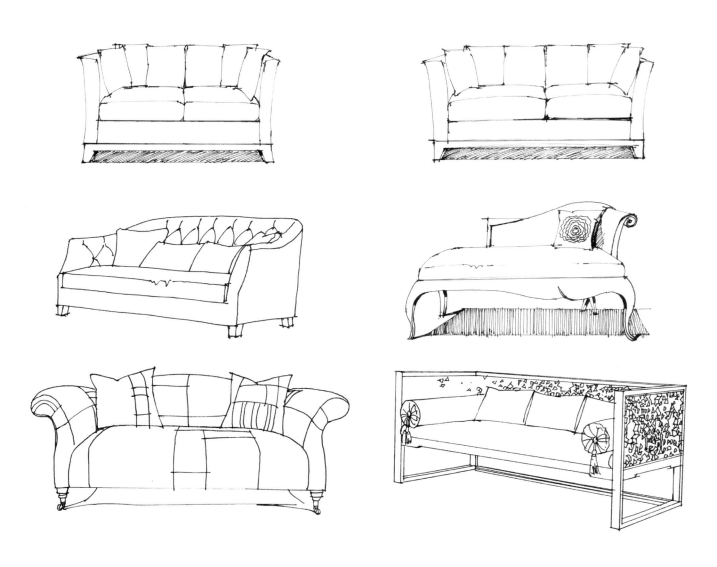

注意：練習的時候先不要找太多不同透視角度，或者太多曲線的沙發。線條儘量簡潔到位，不要反覆修改。

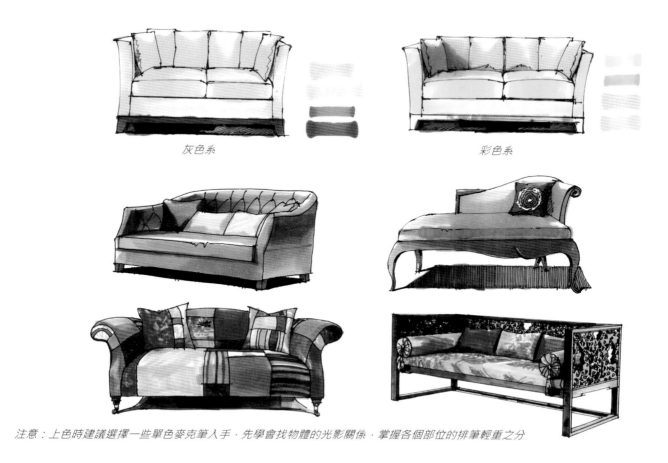

灰色系　　　　　　　　　　　　　　　　　　　　　彩色系

注意：上色時建議選擇一些單色麥克筆入手，先學會找物體的光影關係，掌握各個部位的排筆輕重之分

3.5.3　藤製傢俱

　　藤製傢俱的編織元素種類不多，表現時不要著急，免得畫亂了。另外畫竹編、席編的傢俱時先畫脈絡，有個大致的定位後再排線。排線時注意要有一定的弧度，根據它本身的透視關係來表現。

　　藤製傢俱在現代裝飾中有很重要的作用，給人以休閒、放鬆、舒適之感，備受青睞。

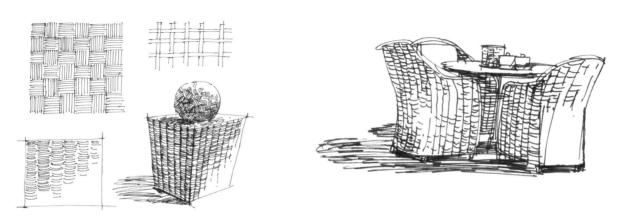

藤製傢俱的幾種編織方式

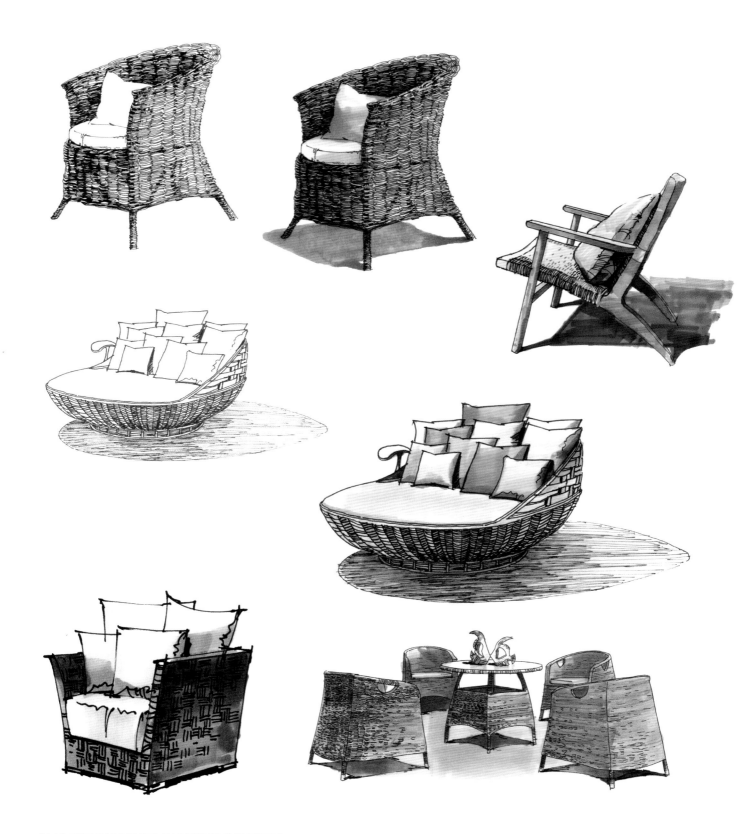

3.5.4　室內燈具

　　室內燈具原本是以室內照明功能為主要目的，但現在的燈具更多的是為美化室內空間裝飾的效果，它不僅能給單調的色彩和造型增加新的內容，同時還可以透過造型的變化、燈光強弱的調整等手段，達到襯托室內氣氛、改變空間結構感覺的作用。

　　除了平時常見的燈具外，我們還可以考慮更多更有意思的造型，或者是一些復古、仿生的燈具。

　　越來越多的產品設計師，會根據室內設計師或陳設設計師所提出的要求進而改良產品，而能更容易地應用到空間當中，整體氛圍營造得非常道地。另外一些燈籠的運用，會體現出非常強的工業感、裝飾感和時代的資訊感。

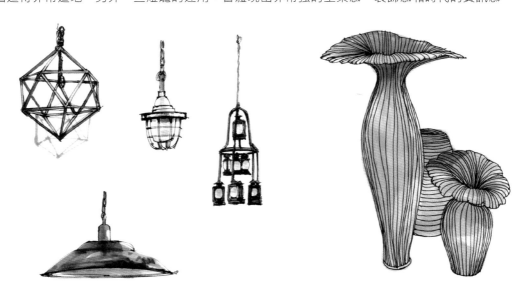

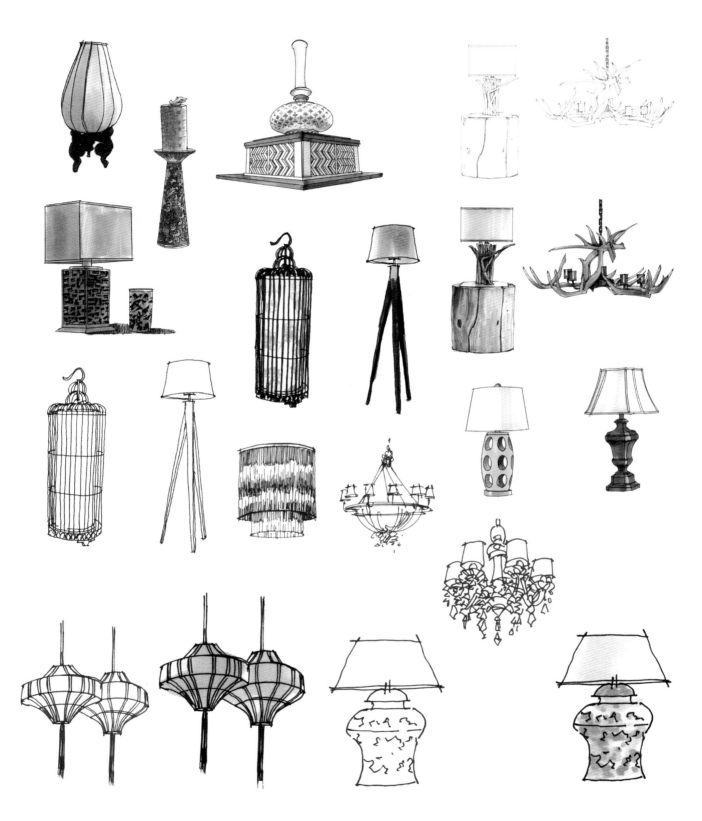

3.5.5　地毯

地毯可以根據配飾的圖案風格、軟硬質感來進行表現。同時也要注意透視要緊隨整體空間。

鋪有地毯的地方往往是居家中比較溫柔的場地，同時也是提升居住者品味的重點。選擇一塊合適的地毯的確要花一些心思，功能、風格、顏色和圖案都要考慮在內。可以從以下 3 個方面進行考慮。

（1）從與室內空間搭配角度看

將室內空間中的幾種主要顏色作為地毯的色彩構成要素，這樣選擇起來既簡單又準確。在保證了色彩的統一協調性之後，再確定圖案和樣式。

（2）從地毯用途角度看

門口的地毯宜小，有美化和清潔的作用，宜選化纖地毯。而客廳的地毯則需要佔用較大的空間了，可以選擇厚重、耐磨的款式。面積稍大的最好鋪設到沙發下面，顯得整體劃一。若客廳面積不大，應選擇面積略大於茶几的地毯。

臥室中的地毯，作用在於營造溫馨的氣氛，所以其質地相當重要。市面上有一些絨毛較長，以粉色為主的專為臥室設計的地毯，鋪設在家中既溫馨又浪漫。

兒童房可以選擇帶有卡通人物圖案的地毯。從質地上來看，不妨選擇既容易清潔又防滑的羊毛地毯。

（3）從地毯品質角度看

地毯的品質關係到地毯使用壽命，無論選擇何種質地的地毯，優等地毯外觀品質都要求毯面無破損、無污漬、無皺褶，色差、條痕及修補痕跡均不明顯，同時毯邊無彎折。化纖地毯還應觀其背面，毯背不脫襯、不滲膠。

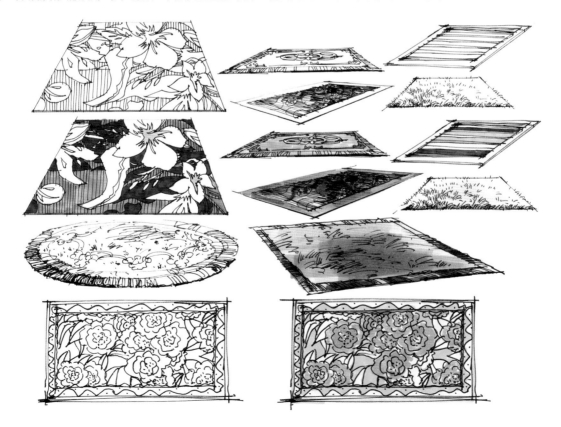

3.5.6　床

床是臥室尺寸較大的傢俱，當考慮空間家飾風格、色調的時候，也可以先從床來考慮。

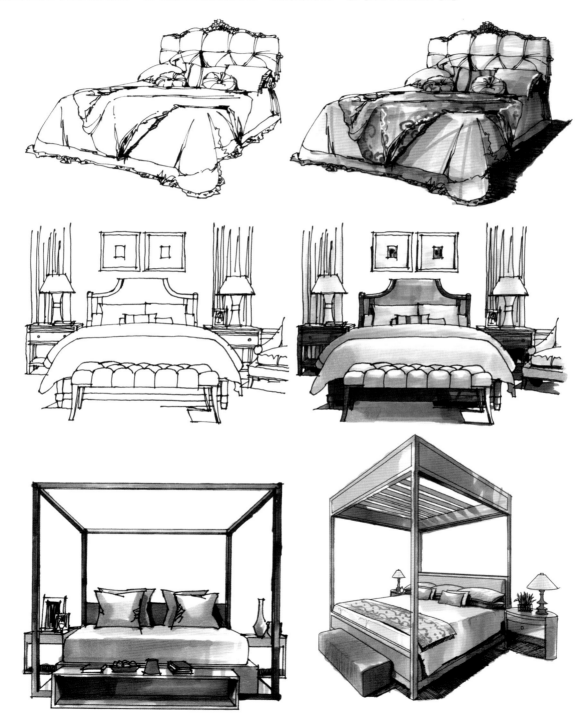

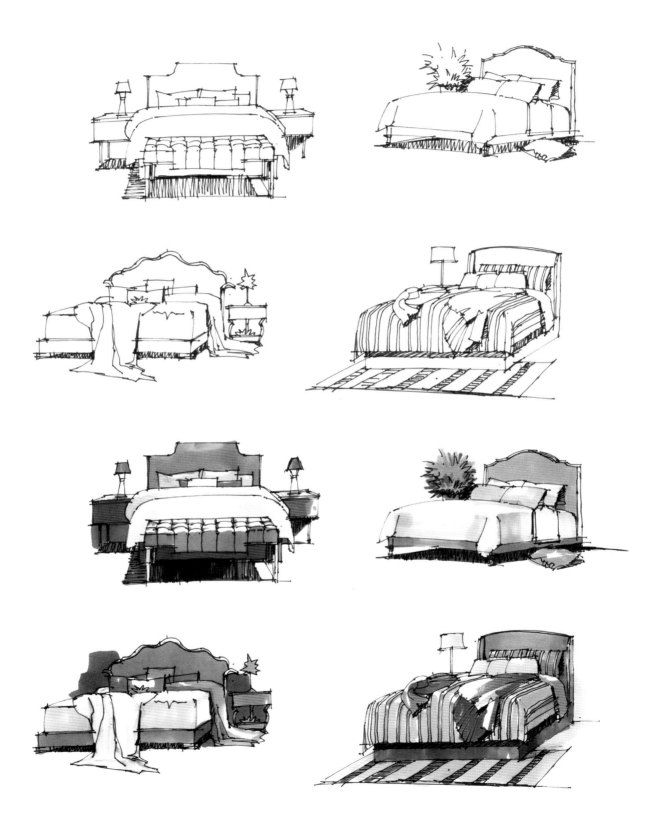

3.6　裝飾櫃、裝飾几案

3.6.1　現代風格的櫃子

　　對於裝飾櫃的練習，我們可以先畫一些簡單的、四四方方的展示櫃。進而再去選擇一些自己喜歡的不同類型的來表現。對於這些小尺寸的傢俱來說，表達起來相對要輕鬆一些。

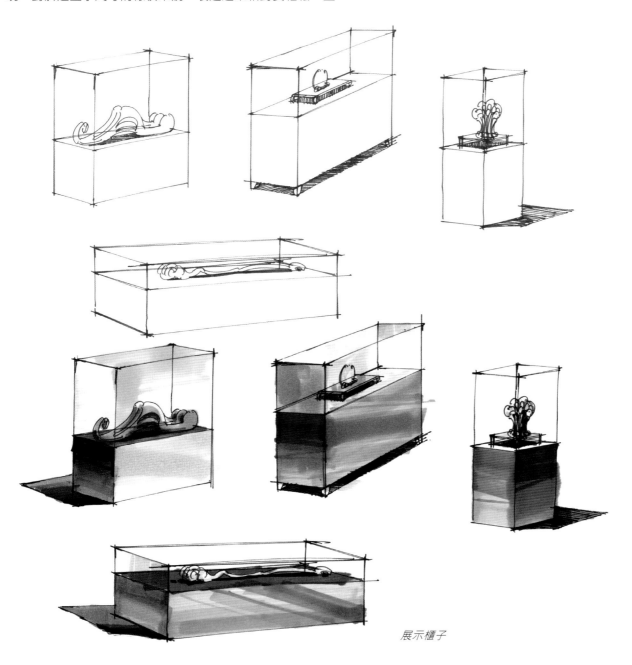

展示櫃子

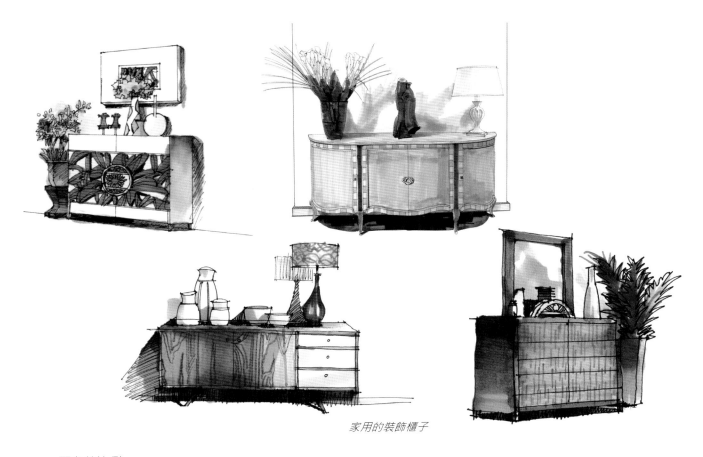

家用的裝飾櫃子

● 配色的比例：

　　兩個物體配色的黃金比例是1：0.618，約略是5：3，或者類似比例3：2、2：1，都是不錯的比例。另外一個配色的黃金比例是70：25：5，是指所占畫面的全部比例。

　　這款小品的色彩用了6：3：1的比例，即灰黑色調約占6，黃色調約占3，其餘約占1。

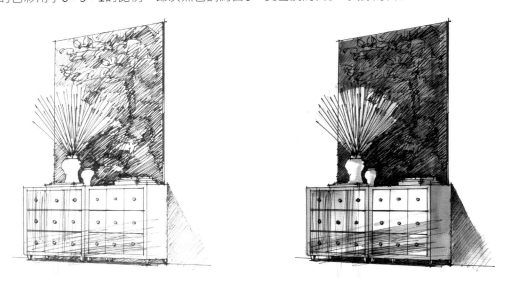

3.6.2 中式風格的櫃子與几案

櫃子與几案的表現，可以根據它的新舊程度來選擇用色。有的是表現嶄新的古韻味，有的是表現歷史的存在感。

中式的櫃子作為陳設，很少單一存在，當擺上一個中式的陳列品後，往往具有更強烈的美韻，這也是人們在追求一些更高的精神存在。

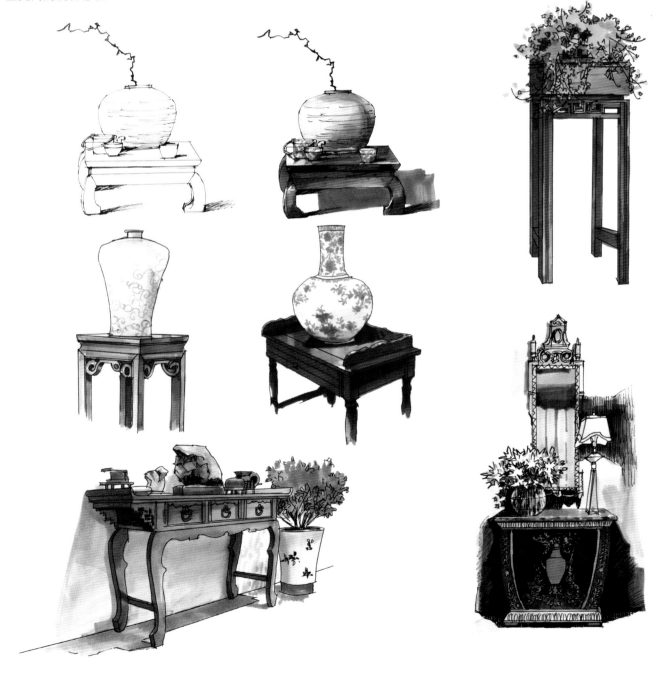

3.6.3　中式窗花

　　在現代生活裝飾設計中，人們賦予中式窗花更多的意義。把傳統文化與現代文化相結合，是對傳統文化的極大昇華。似窗不是窗，更多的是一種裝飾藝術品，講究空間的虛與實，同時它也是集美於一身的藝術存在。表現的難度係數為五顆星，在手繪表現中，不一定要畫得非常精細，可以是大致的草圖。

3.6.4　裝飾几、櫃的步驟圖

　　裝飾櫃和几案也是常用的裝飾傢俱，無論是展示空間、商業空間，還是家居空間，一個好的裝飾環境，都離不開裝飾櫃所營造的氛圍。

（1）歐式梳妝台表現步驟圖

步驟一：畫好線稿後，先找個淡一點的褐色麥克筆畫桌子

步驟二：找一個相近的重褐色麥克筆，加重桌子的背光區域，同時用灰色畫陳列品

步驟三：給鏡框一個亮一點的金黃木色。同時，鏡子裡反射的天花板，用冷灰色麥克筆進行表現

步驟四：給這組裝飾櫃子加上地面和牆面，就形成了一個小空間。注意這個不規則的地毯，也是有透視關係的，配色要參照前面的顏色

（2）泰式几案表現步驟圖

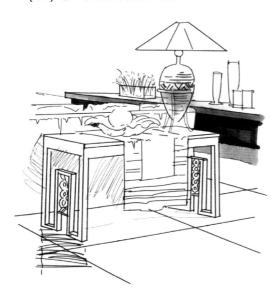

步驟一：畫出這組線稿，特點是其穿插關係很強。先給背景上個重色，突出前面

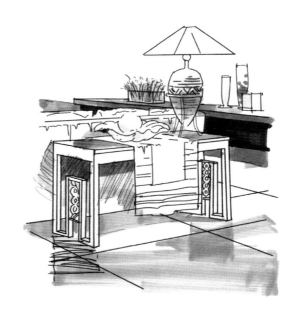

步驟二：再上一些灰色，延伸地面投影，配上一些淡淡的冷暖色，增加畫面的互動性

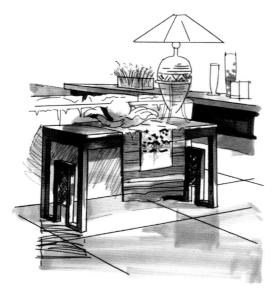

步驟三：將几案上色，要注意它每個面所受光的變化。還有几案上擺的桌旗，所用顏色要融合於畫面的其他顏色

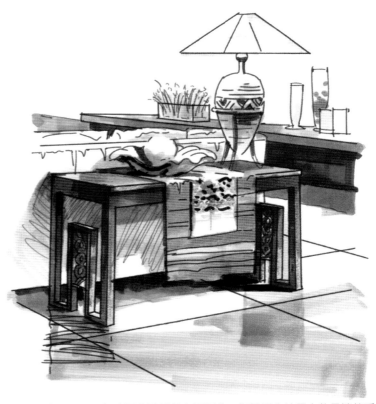

步驟四：一個畫面的陰影是有區別的，如陰影在沙發上的是淡的暖色，而在沙發底部的則是重的灰色

（3）古典中式青花裝飾櫃表現步驟圖

步驟一：畫出這個小空間線稿，先打個鉛
筆稿，細心描繪各物體造型

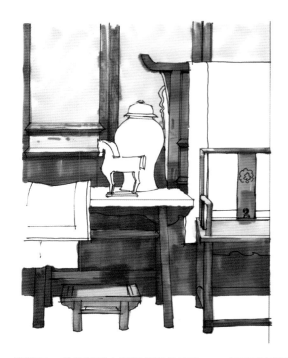

步驟二：給背景鋪上深紅褐色的底色，。桌子下面暗部
偏重一些。用灰黃色給窗格做底色

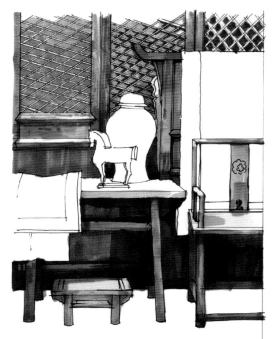

步驟三：加深桌子底下的暗部，同時畫出窗格的線
稿，添加暖灰色順著牆面從左至右變化

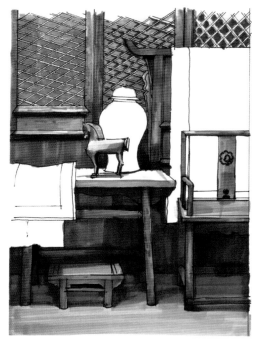

步驟四：用以上使用的筆，給桌子上色，色調
不易脫離畫面。同時用暖灰色畫出地面部分

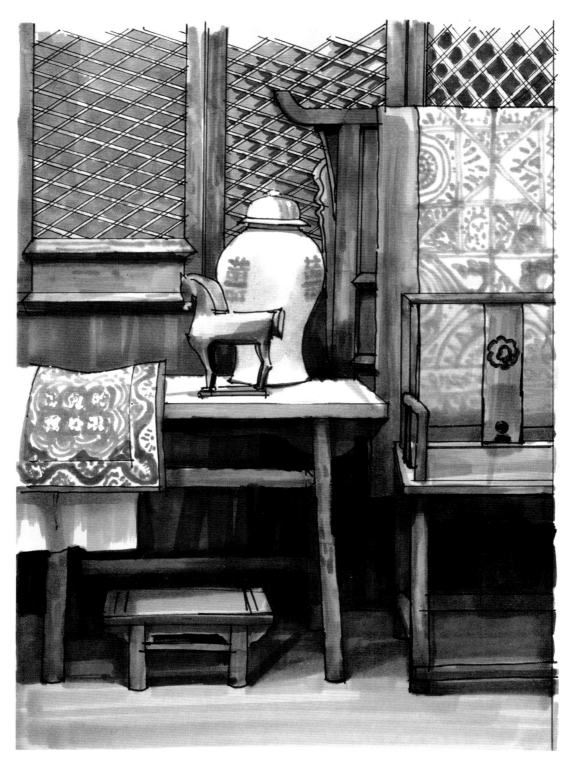

步驟五：找兩支藍色麥克筆，一支灰藍色，一支鮮豔點的藍色。為布藝和罐子上色。畫出布藝圖案

（4）青花背景小品表現步驟圖

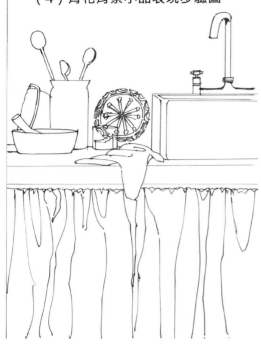

步驟一：畫出這個小景的線稿，下半部分桌布的
皺褶線可以用一支淡的麥克筆來表達

步驟二：先畫上藍色的底色，陰影部分用灰藍色。
桌面的黑色桌布可以加重，與後面的整體淡色對比
達到壓制畫面的作用

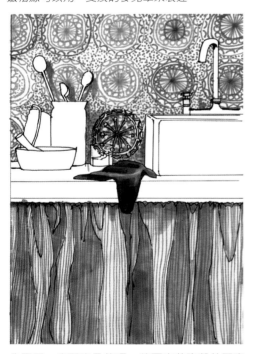

步驟三：畫圖案及紋理，牆面青花瓷盤的圖案
在繪製的過程中需要比對，需耐心地去表現

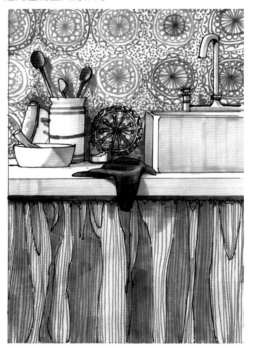

步驟四：將桌面的陳列品上色，對於畫瓷器來
說，只需要選用比較淡的色調

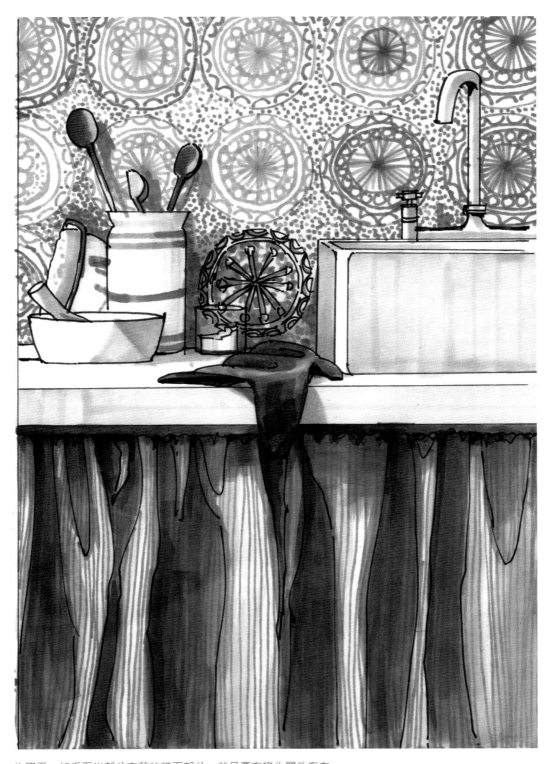

步驟五：加重下半部分布藝的暗面部分，並且要有變化關係存在

（5）現代中式几案表現步驟圖

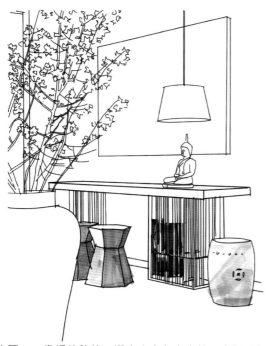

步驟一：畫好線稿後，選支亮木色麥克筆，畫板凳灰面及暗面，用一支暖黃色麥克筆畫其亮面和几案。右邊的陶瓷凳用淡冷色加灰色畫在灰面

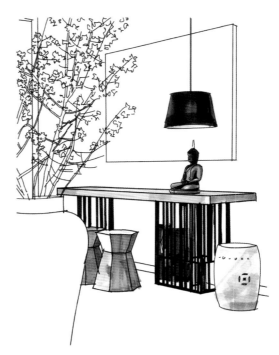

步驟二：几案的鐵藝直接用麥克筆加重，表現燈罩的暗部時先畫一點黃色，體現深色還能透出細微的光

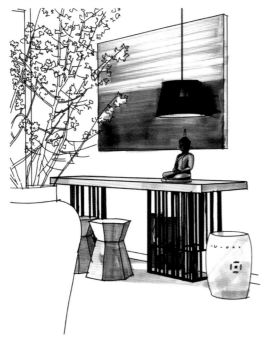

步驟三：牆上的掛畫用灰色漸層，這種肌理效果是由一支本身水分不足的麥克筆畫出來的

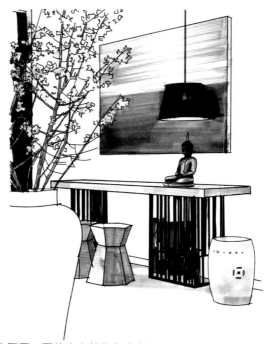

步驟四：再找支亮黃綠色麥克筆畫植物，加重植物背景門的顏色

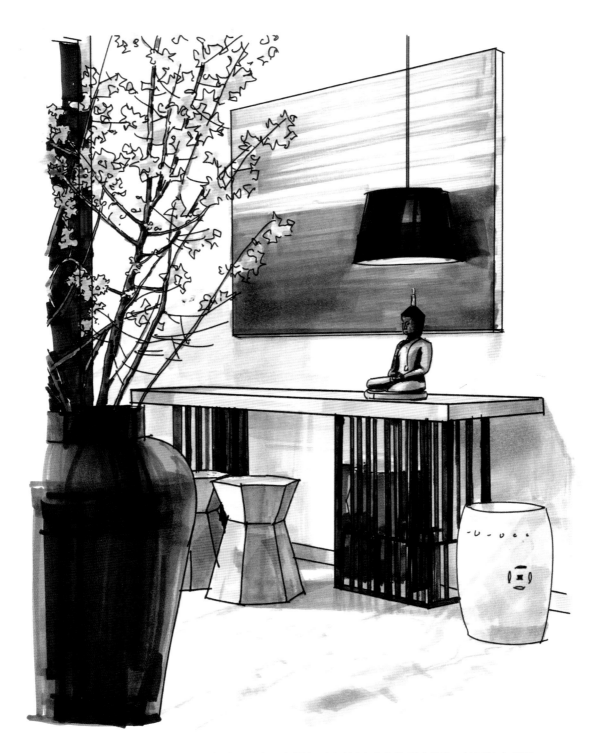

步驟五：加重近處的花器，與遠處的凳子形成明暗對比，同時要有本身的明暗變化，地面的大理石
紋理用灰色果斷地畫出，也要注意透視，同時掃一些淡藍色

3.7 裝飾紋樣的思考

　　本書所說的裝飾紋樣是一種裝飾圖案。比如在器皿、建築、傢俱、工藝品、服飾等上繪出的圖案，達到裝飾的目的。裝飾紋樣有很多種，我國古代稱為 "紋鏤" ，現在一般稱為 "花紋" 、 "花樣" 、 "模樣" 、 "紋飾" 或者 "圖案" 在民族服飾、瓷器、建築、生活用品、藝術作品中經常出現。

（1）瓦的裝飾設計樣式的思考

抱疊與倒扣形成的波浪　　　　　抱疊　　　　　　　正負扣疊

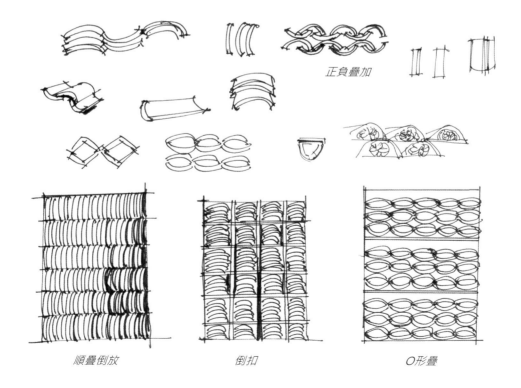

正負疊加

順疊倒放　　　　　　　倒扣　　　　　　　O形疊

（2）稻子的裝飾設計樣式的思考

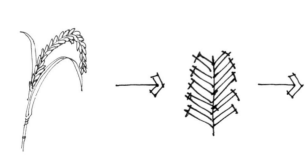

（3）其他的裝飾樣式

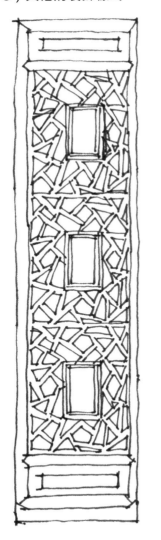

4 家居空間家飾表現技法

Interior Furnishing of Home Space

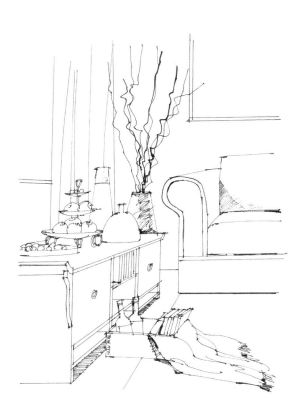

4.1 家居空間家飾的原則

家居空間家飾的選擇和佈置，主要是處理好家飾和傢俱之間的關係、家飾和家飾之間的關係，以及傢俱、家飾和空間界面之間的關係。由於傢俱在室內常佔有重要位置和相當大的尺寸，因此一般說來，家飾圍繞傢俱佈置已成為一條普遍規律。

家居空間家飾的選擇和佈置應考慮以下幾點：

①室內的家飾應與室內使用功能一致。一幅畫、一件雕塑、一副對聯，它們的線條、色彩，不僅為了表現本身的題材，也應和空間場所相協調，只有這樣才能反映不同的空間特色，形成獨特的環境氣氛，賦予深刻的文化內涵，而不流於華而不實、千篇一律。如清華大學圖書館運用與建築外形相同的手法處理的名人格言牆面裝飾，加強了圖書閱覽空間的文化學術氛圍，並顯示了室內外的統一。

②室內家飾元素的大小、形式應與室內空間傢俱尺度保持良好的比例關係。室內家飾元素過大，常使空間顯得小而擁擠，過小又可能導致室內空間過於空曠。局部的家飾也是如此，例如沙發上的靠墊做得過大，會使沙發顯得很小，而過小則又如玩具一樣感覺不妥。家飾的形狀、形式、線條更應與傢俱和室內裝修密切配合，運用多樣統一的美學原則達到和諧的效果。

③陳設品的色彩、材質也應與傢俱、裝修統一考慮，形成一個協調的整體。在色彩上可以採取對比的方式以突出重點，或採取調和的方式，使傢俱和家飾之間、家飾和家飾之間取得相互呼應、彼此聯繫的協調效果。另外色彩也能改變室內氣氛、情調的作用。例如以無彩系處理的室內色調偏於冷淡，常利用一簇鮮豔的花卉，或一對暖色的燈飾，使整個室內氣氛活躍起來。

④家飾元素的佈置應與傢俱佈置方式緊密配合，形成統一的、風格良好的視覺效果。包括穩定的平衡關係，空間的對稱或非對稱，靜態或動態，對稱平衡或不對稱平衡，風格和氣氛的嚴肅、活潑、活躍、雅靜等，除了這些因素外，佈置方式也有關鍵性的作用。

⑤室內家飾的佈置部位：

● 牆面家飾。牆面家飾一般以平面藝術為主，如書、畫、攝影、淺浮雕等，或小型的立體飾物，如壁燈、弓、劍等，也常見將立體物品放在壁龕中，如花卉、雕塑等，並配以燈光照明，也可在牆面設置懸挑輕型擱架以存放物品。牆面上佈置的家飾常和傢俱發生上下對應關係，可以是正規的，也可以是較為自由活潑的形式，可採取垂直或水平伸展的構圖，組成完整的視覺效果。牆面和物品之間的大小和比例關係是十分重要的，需要留出相當的空白牆面，使視覺得到休息的機會。如果是佔有整個牆面的壁畫，則可視為背景裝修藝術的作用了。此外某些特殊的陳設品，可利用玻璃窗面進行佈置，如剪紙窗花以及小型綠化，以使植物能爭取自然陽光的照射，也別具一格。視窗佈置綠色植物，葉子透過陽光，能夠產生半透明的黃綠色及不同深淺的效果。佈置在視窗的一簇白色櫻草花及一對木摩鳥，以及半透明的、發亮的花和鳥的剪影形成對比。

● 桌面擺設。桌面擺設包含有不同類型和情況，如辦公桌、餐桌、茶几、會議桌以及略低於桌高的靠牆或沿軸佈置的儲藏櫃和組合櫃等。桌面擺設一般均選擇小巧精緻、宜於微觀欣賞的材質製品，並可按時即興靈敏更換。桌面上的日用品常與傢俱配套購置，選用和桌面協調的形狀、色彩和質地，便有畫龍點睛的作用，如會議室中的沙發、茶几、茶具、花盆等，須統一選購。

● 落地家飾。大型的裝飾品，如雕塑、瓷瓶、綠化等，較常落地佈置，佈置在大廳中央的家飾常成為視覺的中心，最為引人注目。亦也可放置在廳室的角隅、牆邊或出入口旁、過道盡端等位置，作為重點裝飾，或作為視覺上的引導作用和對景作用。大型落地家飾應不妨礙工作和交通路線的通暢。

● 家飾櫥櫃。數量大、品種多、形色多樣的小物品，最宜採用分格分層的隔板、博古架，或特製的裝飾櫃架進行陳列展示，這樣可以達到多而不繁、雜而不亂的效果。佈置整齊的書櫥書架，可以組成色彩豐富的抽象圖案效果，達到很好的裝飾作用。壁式博古架，應根據展品的特點，在色彩、質地上也能有良好的襯托作用。

● 轟掛家飾。空間高大的廳，常採用懸掛各種裝飾品，如織物、綠化、抽象金屬雕塑及吊燈等，彌補空間空曠的不足，並有一定的吸聲或擴散的效果。室內設計也常利用角隅懸掛燈飾、綠化或其他裝飾品，既不占面積又裝飾了枯燥的牆邊角隅。

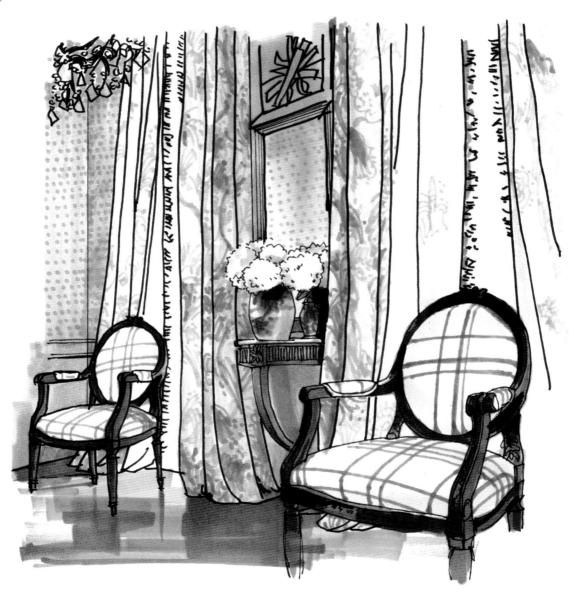

4.2 平立面表現

　　用色彩給平面圖上色，不僅僅能增加功能區分上的辨認性，也可以用來表現材質、光影。平面圖作為所有的圖紙中最具有技術含量的一張圖紙，通過色彩、肌理、材質、光影的運用，能讓一張平面圖更加易讀、易懂。

　　麥克筆給平面圖上色的要點：

　　①光源的確定。當光源確定後，才能找到物體間的明暗關係。

　　②明暗關係。陰影的加入要有統一性，這樣會讓平面產生三度空間的立體感。

　　③光感與材質等細節的刻畫能讓畫面更加精緻。

平面布置图 1:80

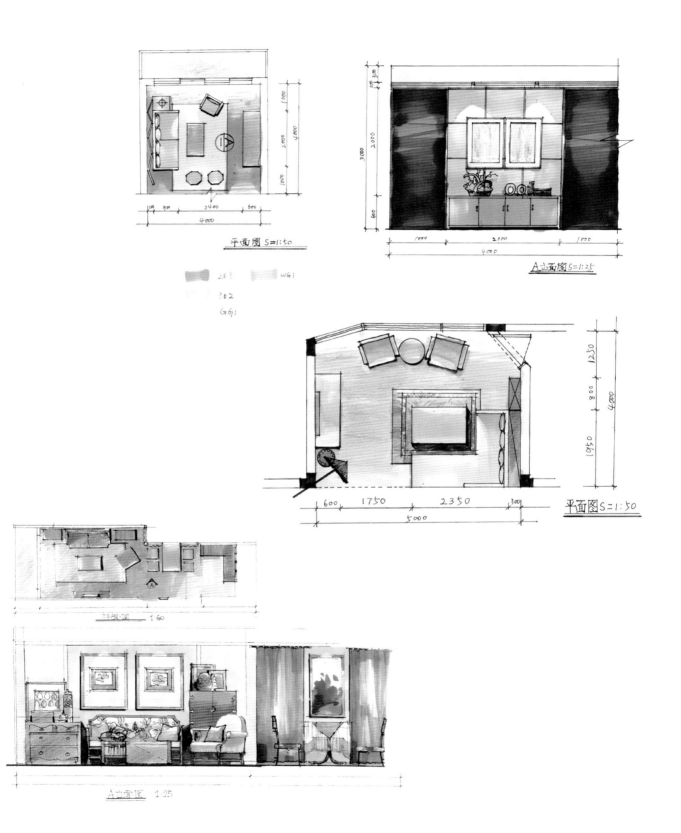

平面圖 S=1:50

A立面圖 S=1:25

203 WGI

302

G61

平面图 S=1:50

4.3　客廳空間家飾表現

4.3.1　茶几表現

　　一般的茶几還是比較有規則的，表面不是正方形就是長方形。也有比較藝術的，如依枯樹的自然形態設計的，還有圓形或多邊形等。材質上來說比較常見的有木材質、鐵藝材質、玻璃及不同材質的鑲嵌產品。

　　我們在表現茶几的時候，要注意它的光影、材質、反光、倒影、環境光、陰影方向。然後再考慮其作為陳列品，搭配出一組相對較好的效果。

　　茶几練習是一個很好的過程，篇幅小、易掌握。不像畫空間需要長時間。初學者可以選擇嘗試畫幾組。

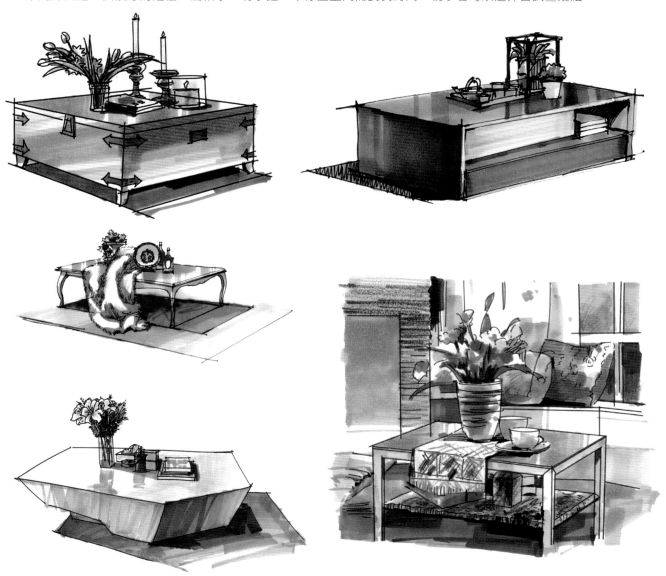

4.3.2 客廳空間家飾表現步驟圖

（1）壁爐邊家飾表現步驟圖

步驟一：上色一般會先上最近的物體，或者面積最大的物體，因為它們可以決定空間的色彩傾向

步驟二：把畫面中重的色調先畫出來。先畫暗部，再畫亮部

步驟三：畫完暗部之後，對牆體及陰影的表現相對要輕一些，只是作為畫面中的灰調子。同時加深一些暗部，讓亮部對比更強

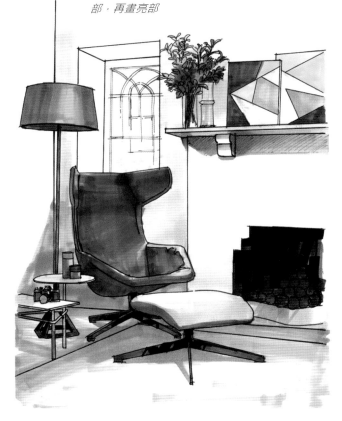

步驟四：最後再選一支黃色麥克筆畫地面、燈具，近處的筆觸要畫輕鬆些，陰影的位置可以加一些暖灰色並壓暗一點

（2）客廳沙發配色表現步驟圖

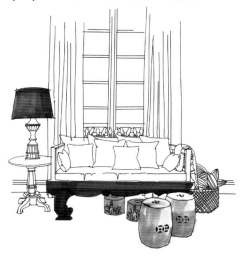

步驟一：找一個藍綠色麥克筆畫坐凳，再上點灰
色定個基調。木質部分用暗紅褐色

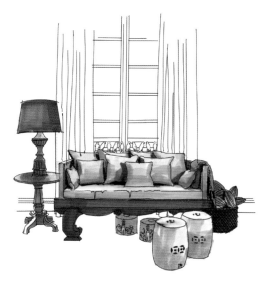

步驟二：沙發上的布藝也用相同的藍綠色，
並加些灰黃色穿插其間

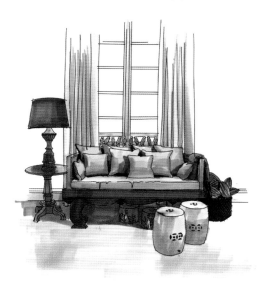

步驟三：地面和窗簾用灰色掃一遍，並
畫出陰影的灰色

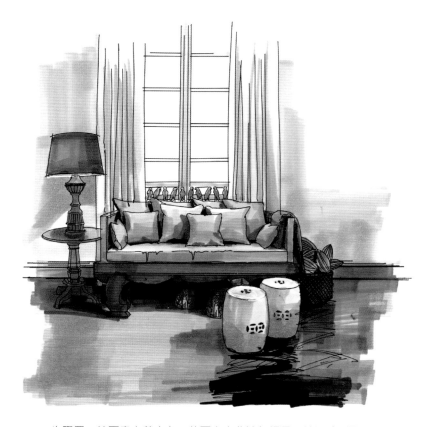

步驟四：地面畫上黃木色，牆面上畫些淡灰調子，地面陰影再
加重色，突出一些物體

（3）美式客廳表現步驟圖

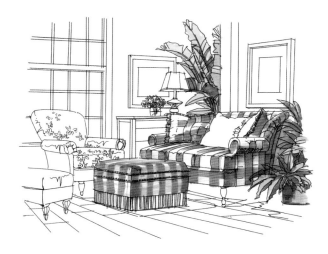

步驟一：這一組特色的沙發是個亮點。我們在上色的時候就定位了整個空間的主調子，用色時選兩個不同深淺的紅色，暗面可以加一點紫色

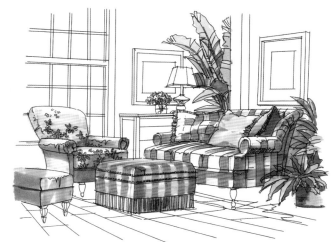

步驟二：加入第二個顏色黃色，同屬暖色調，顏色就不會偏離

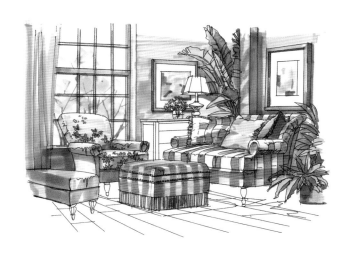

步驟三：牆體的顏色選的是跟黃色沙發相近的顏色，適當偏灰一點。保持整體色調上的統一

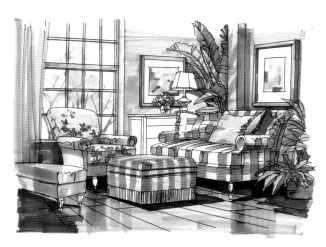

步驟四：選一支紅木色麥克筆畫地面。擺動的筆觸可以輕快一點。同時，再拿一支暗紅褐色的麥克筆畫在陰影位置，加深陰影

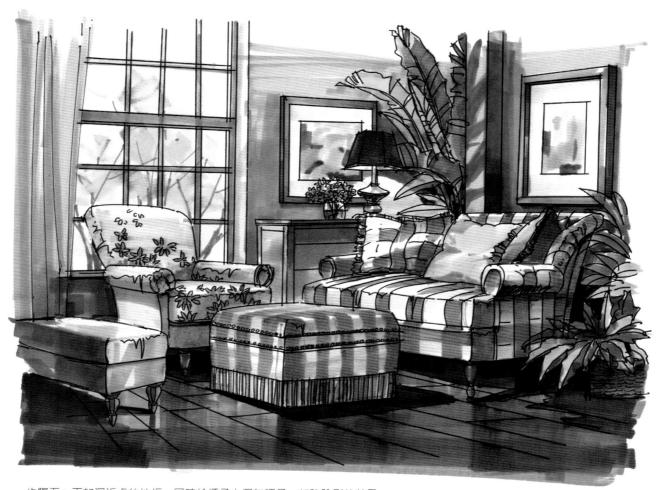

步驟五：再加深近處的地板，同時給櫃子上個灰調子。加強陰影的效果

（4）混搭風格客廳表現步驟圖

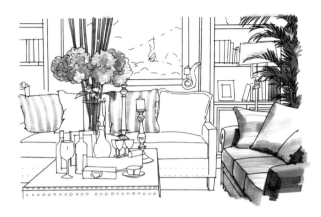

步驟一：這是一個家飾比較豐富的空間，表現家居首選暖色調。因此這裡用了一些高雅的色調，以灰調子為主，也就是高級灰

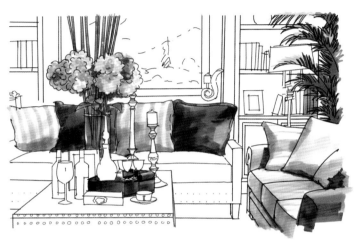

步驟二：這種上色的方式是要將一些物體上成重色，比如抱枕、器皿等

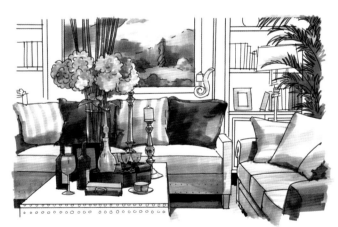

步驟三：沙發的轉折面背光加一些灰黃色，同時背景的畫也加一些灰調子

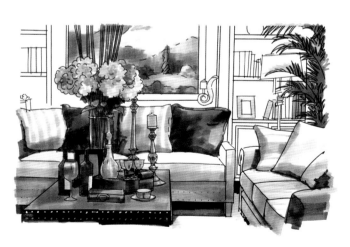

步驟四：茶几部分偏暗，體現周邊的燈光效果，注意玻璃瓶的表達，要有的通透、有的反光

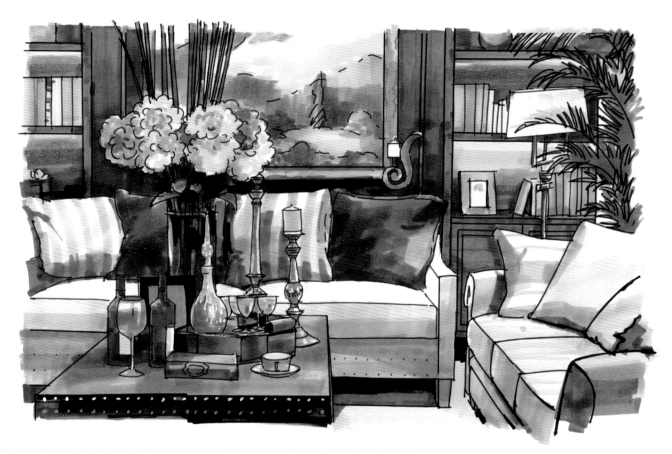

步驟五：最後再畫後排櫃子，櫃子裡有燈管，麥克筆上色時需疊加上色。另外左側和右側不一樣，右側受到落地燈的影響，櫃子表面也有受光

（5）別墅客廳一角表現步驟圖

步驟一：畫出這個居家的一角，對於竹編的傢俱，畫
線稿時要跟著結構，有順序地畫。因為後面要上色，
所以整體上沒有過多的描述

步驟二：先找一支暖黃色麥克筆畫牆體，再找一支暖灰
色麥克筆畫背光的窗和地面投影部分。植物分受光部分
和背光部分，受光部分相對較亮，需用黃綠色表現

步驟三：沙發的紋理現在可以用麥克筆直接畫
出。注意陽光照射的位置

步驟四：給竹編茶几上色，選一支淡的暖灰色麥克筆畫整體的色
調。茶几上面的玻璃左右各受環境不同影響，其表現也有區別。下
面是暗部，可以純黑色加重，同時注意滲透進來的光，這樣更加生
動

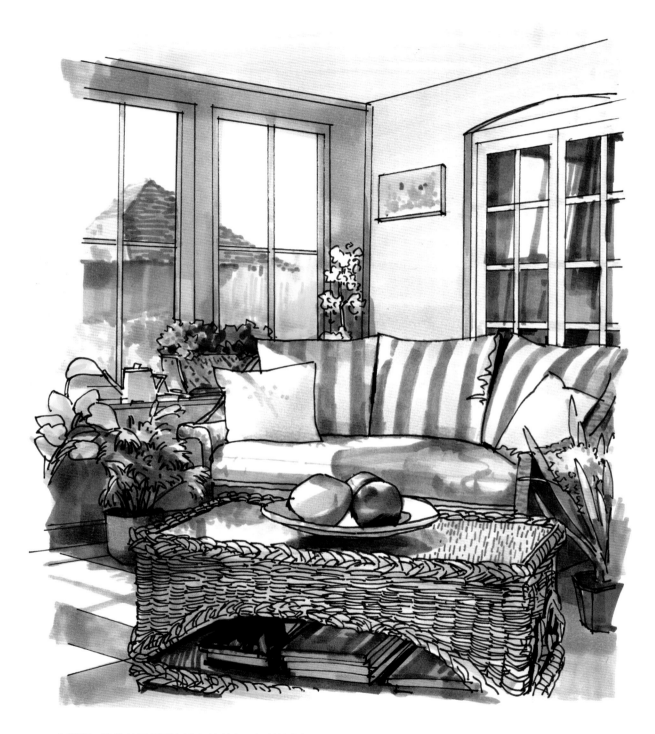

步驟五：窗外的風景不宜過多地刻畫，相對較為簡單，色調要與室內主色協調，與室內融合。室內還有兩扇門，上面的玻璃有反光，在表現反光的時候，原則是重的色彩很重，輕的色彩很輕

4.3.3　客廳家飾組合

客廳的家飾表達，可以從一些小組合開始，配色相對自由，造型也會簡單一些。

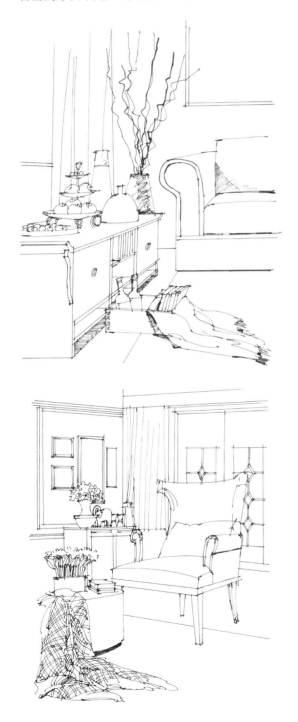

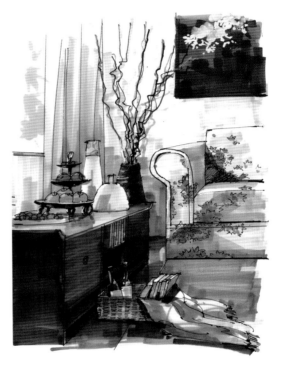

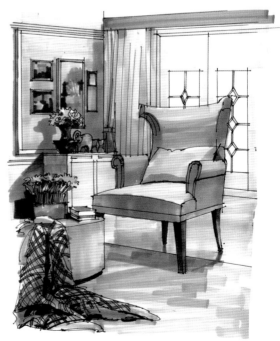

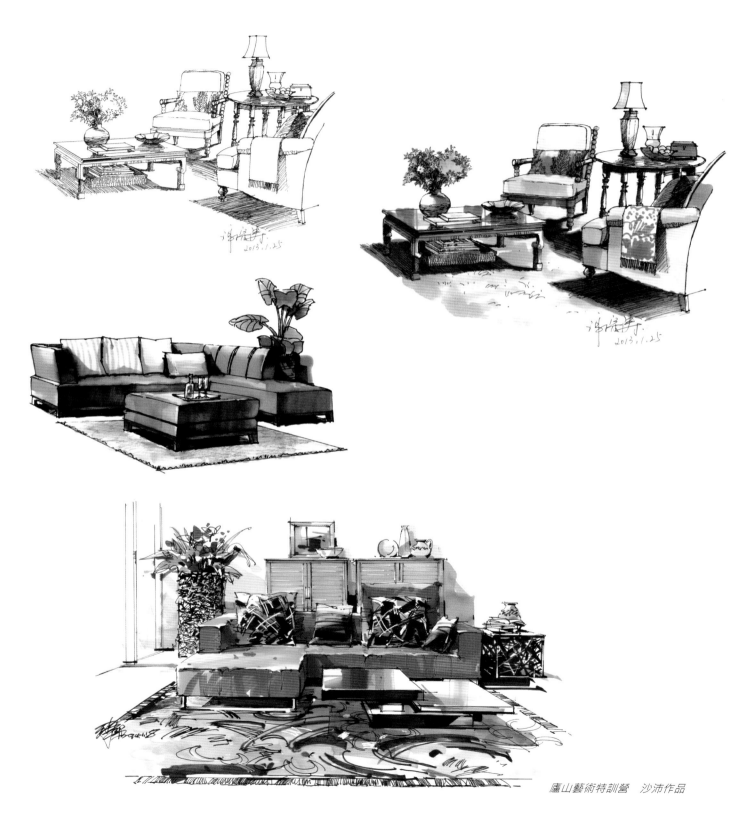

廬山藝術特訓營　沙沛作品

4.3.4 客廳空間表現

可以做這樣的一些配飾，選擇一些相應的飾品，組合在一起進行比對，其比對的特徵有材質、色彩、風格、品味及明暗。

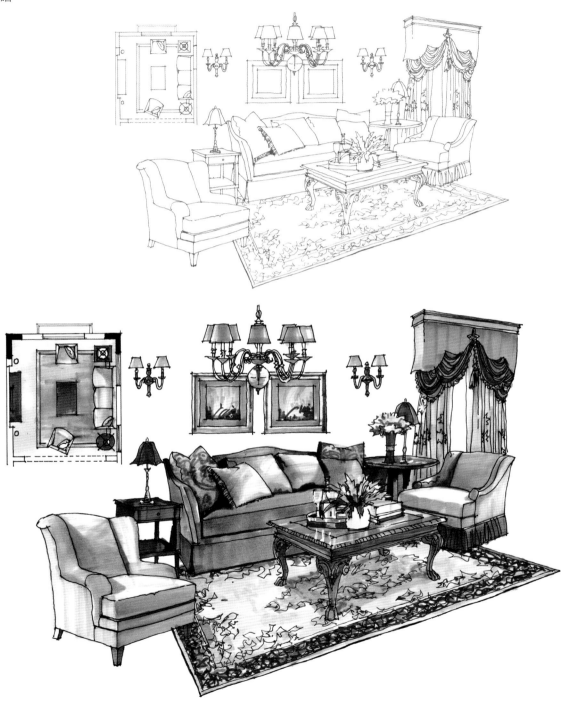

客廳是家居生活的中心，也是接待親朋好友的第一場所。要多花點工夫在客廳的裝飾上，以體現主人的生活品質。

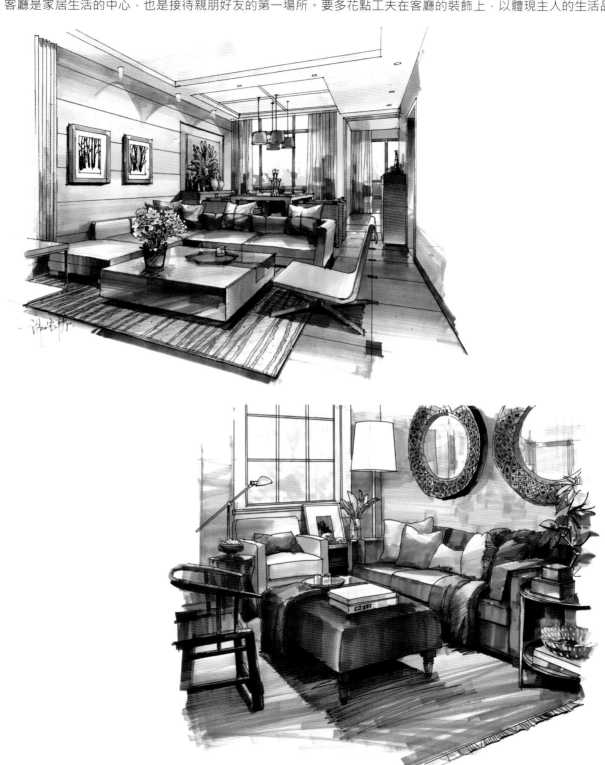

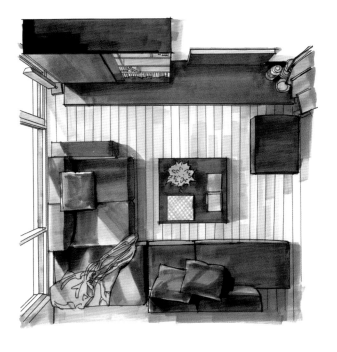

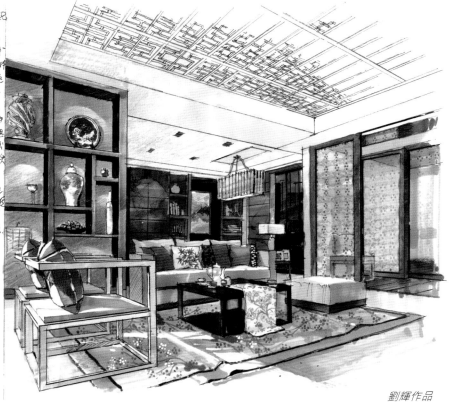

劉輝作品

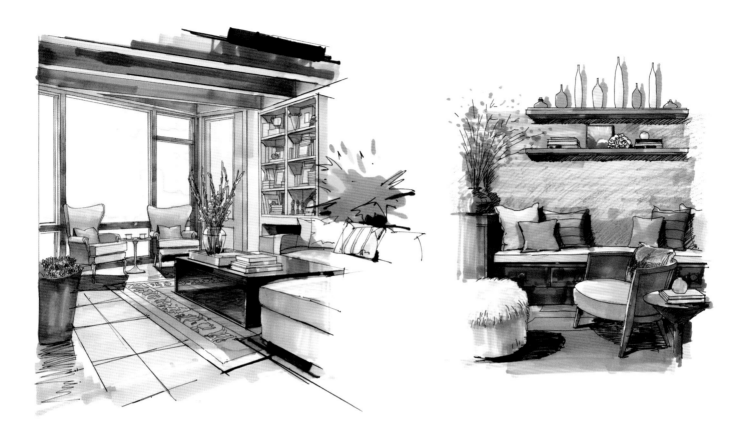

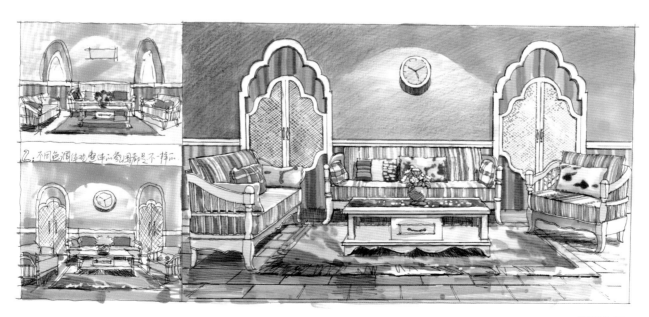

2.不同色調作功能達不同氛圍都是不一樣品

劉輝作品

4.4 餐廳空間家飾表現

　　餐廳的空間家飾既要美觀，又要實用，不可信手拈來，隨意堆砌。各類裝飾用品因置放不同而造就不同氛圍。設置在廚房中的餐廳裝飾，應注意與廚房內的設施相協調。設置在客廳中的餐廳裝飾，應注意與客廳的功能和格調相統一。若餐廳為獨立型，則可按照室內整體格局設計得輕鬆浪漫一些。相對來說，裝飾獨立型餐廳時，其自由較大。具體地講，餐廳中的家飾飾品，如桌布餐巾及窗簾等，應選用較薄的化纖類材料，因厚實的棉紡類織物，極易吸附食物氣味且不易散去，不利於餐廳環境衛生；花卉能達到調節心理、美化環境的作用，但切忌花花綠綠，使人煩躁而影響食慾。

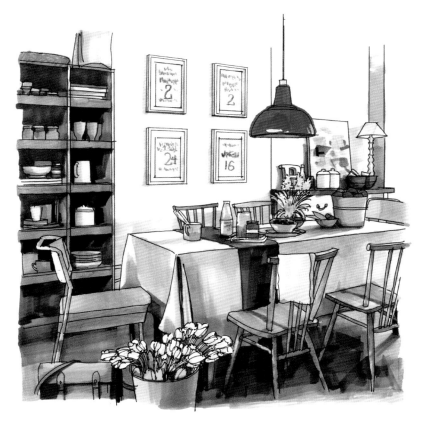

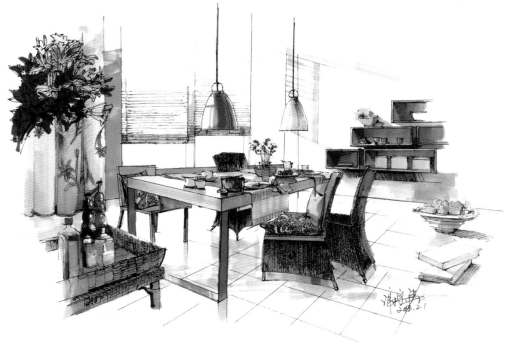

　　例如在暗淡燈光下的晚宴，若採用紅、藍、紫等深色花瓶，會令人感到穩重。同樣這些花，若用於午宴時，會顯得熱烈奔放。白色、粉色等淡色花用於晚宴，則會顯得明亮耀眼、令人興奮。

　　花瓶與餐桌的佈局亦要和諧，長方形的餐桌，花瓶的插置宜需構成三角形，而圓形餐桌，花瓶的插置以構成圓形為佳。

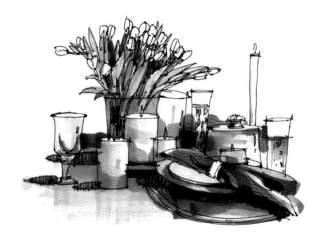

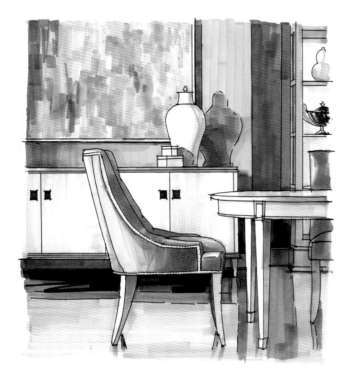

　　應該注意到餐廳中主要是品嘗佳餚，故不可用濃香的品種，以免干擾食品的韻味。

　　餐廳的空間也宜用垂直綠化形式，在豎向空間上，以垂吊或掛嵌等形式點綴綠色植物。燈具造型不要太繁瑣，以方便實用的上下拉動式燈具為宜。同時也可運用發光孔，透過柔和光線，既限定空間，又可獲得親切的光感。在隱蔽的角落，最好能放置一台音箱，就餐時適時播放一首輕柔美妙的背景樂曲，醫學上認為可促進人體內消化酶的分泌，促進胃的蠕動，有利於食物消化。

　　其他的家飾飾品，如字畫、瓷盤、壁掛等，可根據餐廳的具體情況靈活安排，用以點綴環境，但要注意不可因此喧賓奪主，以免餐廳顯得雜亂無章。

（1）義大利風格餐廳桌椅表現步驟圖

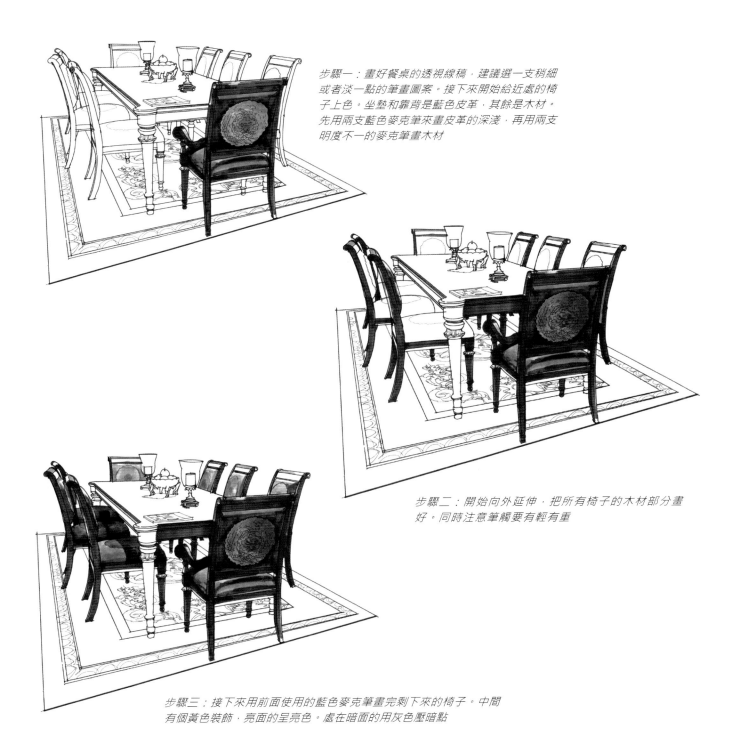

步驟一：畫好餐桌的透視線稿，建議選一支稍細或者淡一點的筆畫圖案。接下來開始給近處的椅子上色。坐墊和靠背是藍色皮革，其餘是木材。先用兩支藍色麥克筆來畫皮革的深淺，再用兩支明度不一的麥克筆畫木材

步驟二：開始向外延伸，把所有椅子的木材部分畫好。同時注意筆觸要有輕有重

步驟三：接下來用前面使用的藍色麥克筆畫完剩下來的椅子。中間有個黃色裝飾，亮面的呈亮色。處在暗面的用灰色壓暗點

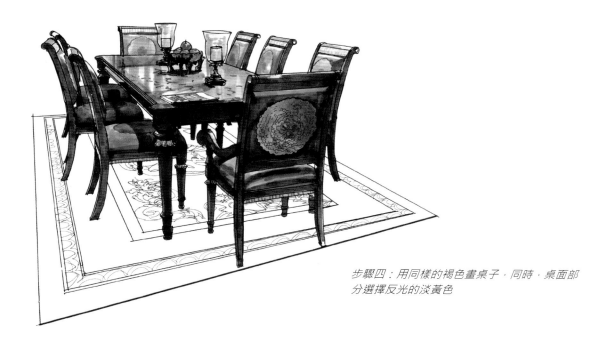

步驟四：用同樣的褐色畫桌子，同時，桌面部
分選擇反光的淡黃色

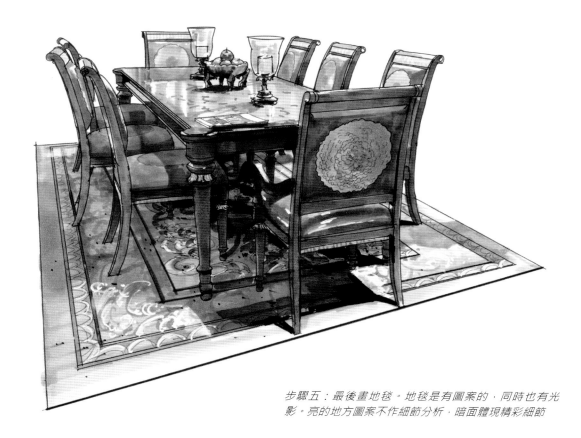

步驟五：最後畫地毯。地毯是有圖案的，同時也有光
影。亮的地方圖案不作細節分析，暗面體現精彩細節

（2）現代中式餐廳空間表現步驟圖

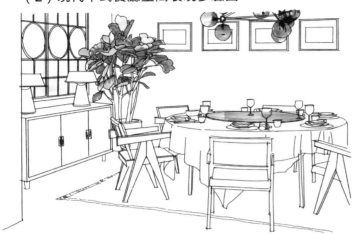

步驟一：先畫出空間線稿，難點在於這個圓形的餐桌，需要把透視畫準確。窗戶玻璃部分找一支淡藍色麥克筆，注意筆觸不要畫亂了。餐桌上的玻璃用暖灰色，適當掃一點冷色，泛起一點玻璃的味道

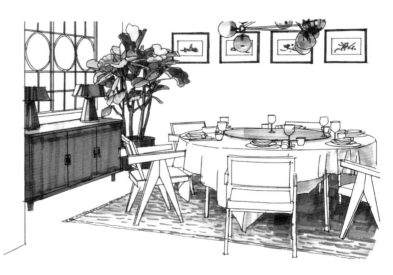

步驟二：選一支暗一點的褐色麥克筆畫櫃子背光的部分，裝飾品選用最重的顏色，但要留光影。地毯部分用短筆觸表現，由外至內，慢慢疊加深色

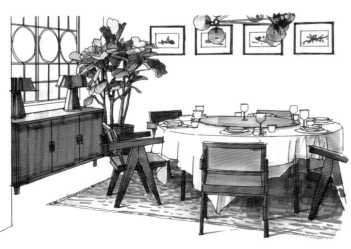

步驟三：一個空間褐色不宜過多，這裡選了兩個褐色，現在用第二種褐色來畫椅子，這個褐色色彩要亮一些

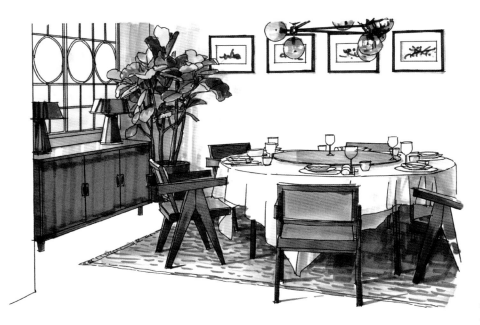

步驟四：再處理一些牆體背光部分，用的麥克筆也是比較輕淡的。同時淡灰色畫在白色桌布的暗面及燈具的玻璃上

步驟五：再用灰一點的土黃色畫地板，連接畫面且形成一個整體，注意由窗戶來的光使櫃子形成的影子

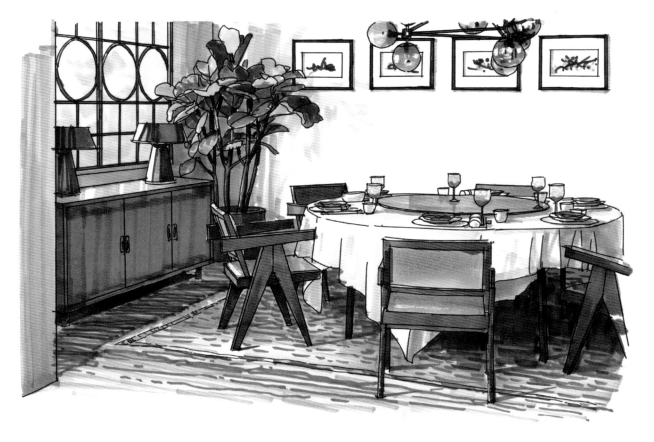

4.5　廚衛空間家飾表現

4.5.1　廚衛空間家飾上色步驟圖

（1）廚房表現步驟圖

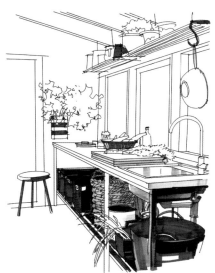

步驟一：畫面重色有兩種方法，一是加重影子，二是把一些物體畫成重色。這裡選擇的是後者。找幾支色彩比較重的麥克筆，加重幾個箱子與器物

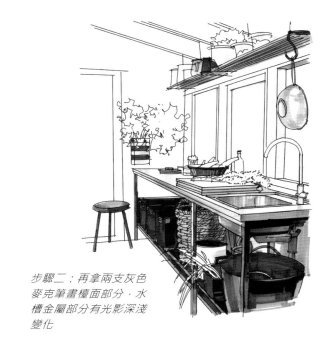

步驟二：再拿兩支灰色麥克筆畫檯面部分，水槽金屬部分有光影深淺變化

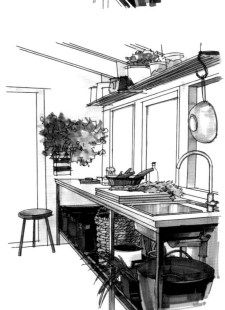

步驟三：用一支輕色的麥克筆畫牆體部分。另外拿兩支綠色麥克筆畫植物，有輕有重

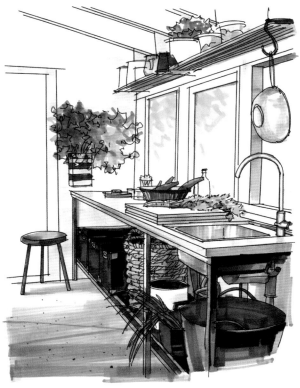

步驟四：窗外綠色較為亮，但是要畫得淡、輕，要與室內的綠色形成對比。地面部分由遠及近，由亮變深

（2）廁所表現步驟圖

步驟一：這是一個非常簡潔的衛浴空間。首先畫出其線稿

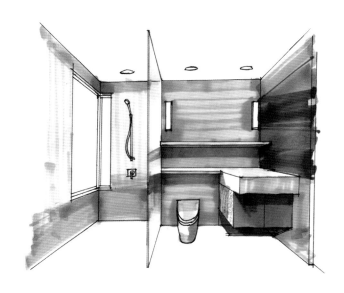

步驟二：麥克筆用筆要肯定。選擇灰黃色作為牆體的基本顏色。玻璃牆的質感因受環境光的影響，從上到下有變化，中間有窗光變亮，注意洗手盆及櫃子的投影表現

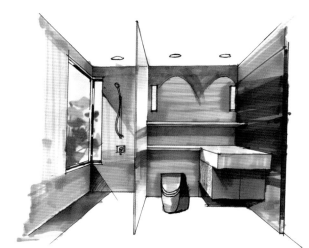

步驟三：加強光影，注意由窗戶外投射進來的陽光所造成的光影、天花板的投射燈，以及牆體板材的反光效果

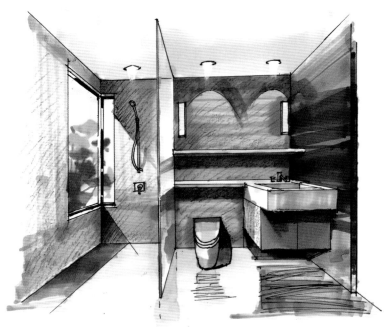

步驟四：最後整理空間，把天花板、地面畫成灰色，並注意地面的倒影，用色鉛筆加補一些面的材質質感

4.5.2 廚衛空間家飾上色表現圖

現在越來越多的空間開始注重訂製，從整體廚房到整體衣帽間再到整體書房改變著我們的生活，在給我們的生活帶來很多方便的同時，也給越來越多有個性需要的人們提供了非常便利的選擇。在一些空間當中，也可以根據特殊需求進行餐桌、餐椅、燈具的訂製。

要讓廚房空間變得更有魅力，需要重視色彩和造型的需求。我們直接在網路上搜索，就可以發現很多漂亮的傢俱和飾品。

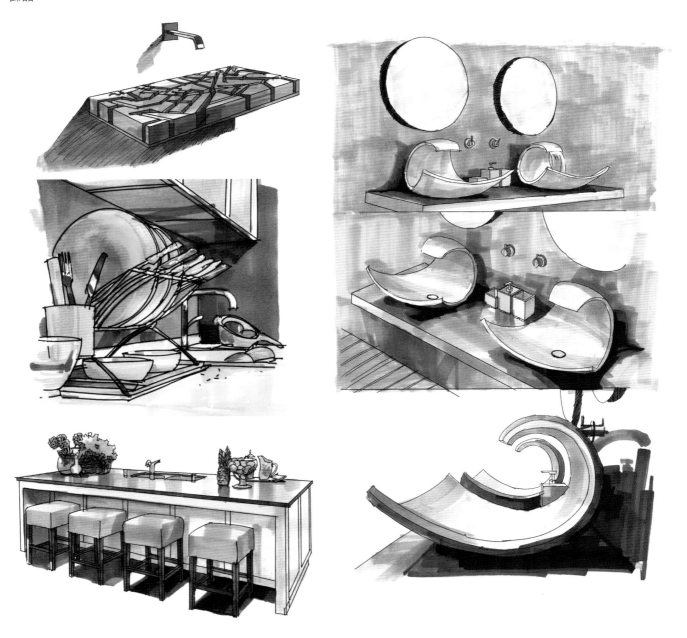

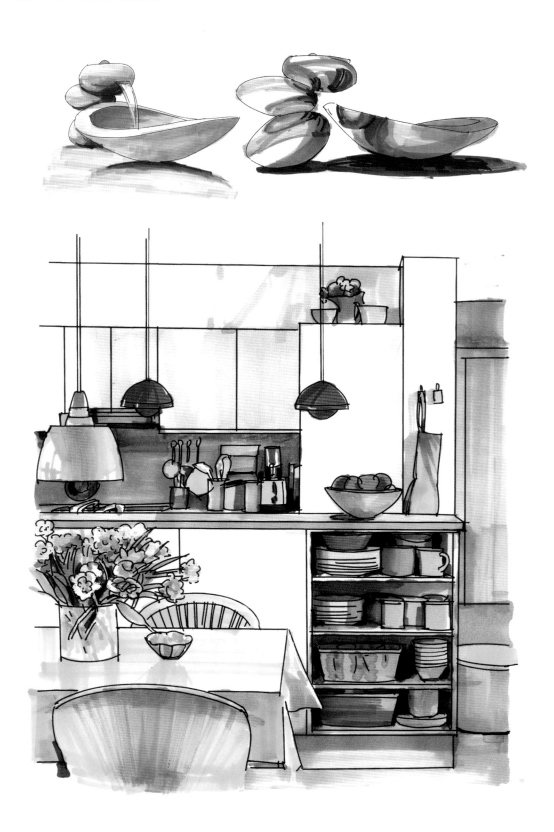

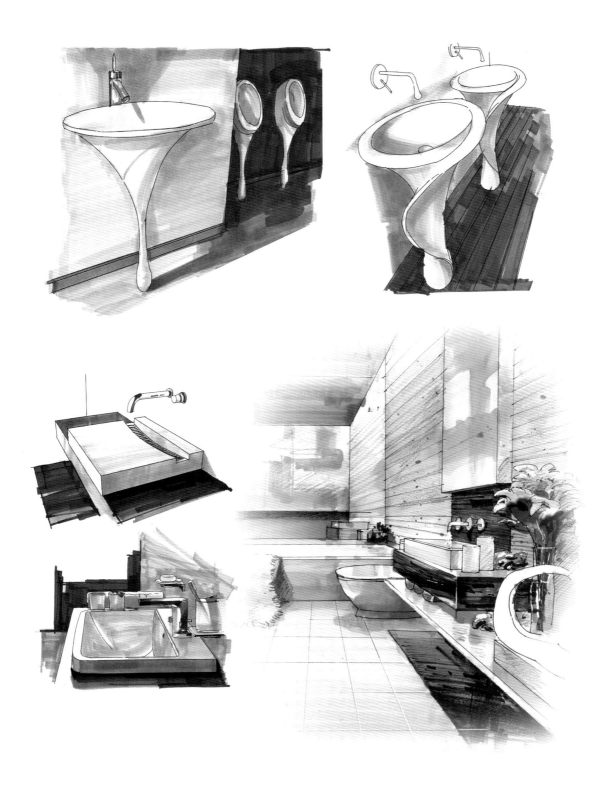

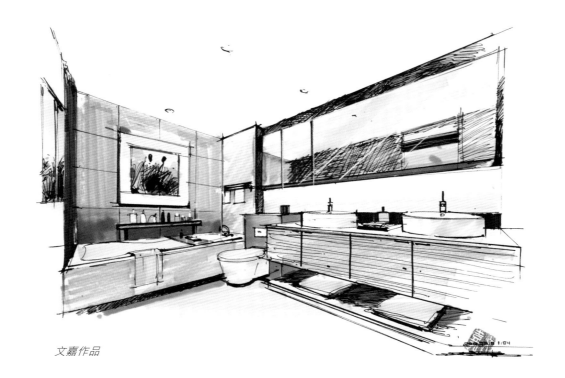

文嘉作品

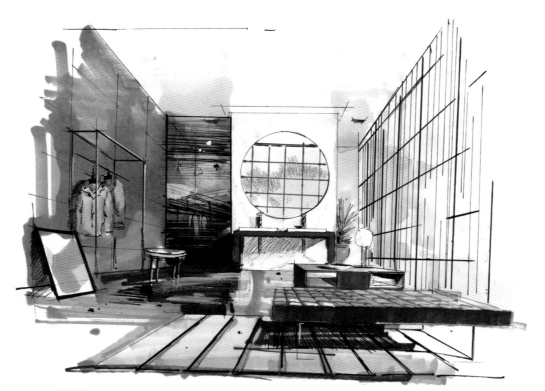

楊洋作品

4.6 書房空間家飾表現

　　書房屬於私密空間，以幽雅、寧靜為原則。在傳統觀念中，書房就是看山、讀水、聽香、畫畫，更有梅、竹、蘭、菊相伴。但現在的書房功能可能會更多，比如還有工作、上網，裝飾上也掛有油畫、水彩畫、裝飾的工藝品、插畫，甚至擺有沙發可供休息。

4.6.1　書房空間家飾上色步驟圖

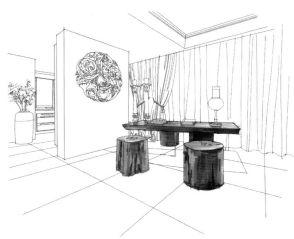

步驟一：上色時可以從前面的物體開始，這個空間體現一種簡約的中式風格，選擇的是一些灰木色，即相對比較平穩的調子

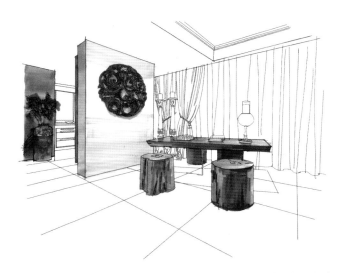

步驟二：對於給這樣的牆體上色，運筆時要注意從上到下光的變化，要麼上重下輕，要麼下重上輕。前後牆體上色時也要有輕重區分

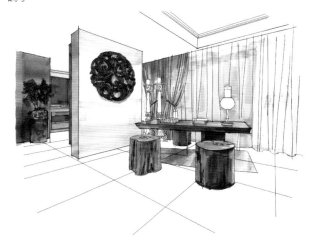

步驟三：遠處的重色既能拉遠空間的景深，又能有層次上的變化。窗簾所占空間的篇幅比較大，所以表現時不能太死板，要根據光的變化來處理，還有背景透出戶外的冷色與黃色窗簾的疊加變化

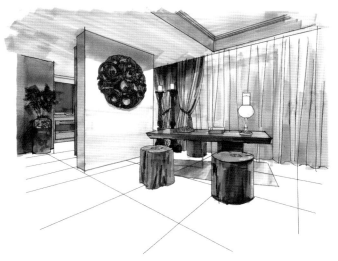

步驟四：天花板受光相對較暗，因此畫得重些，但前後部分要有由深入淺的變化

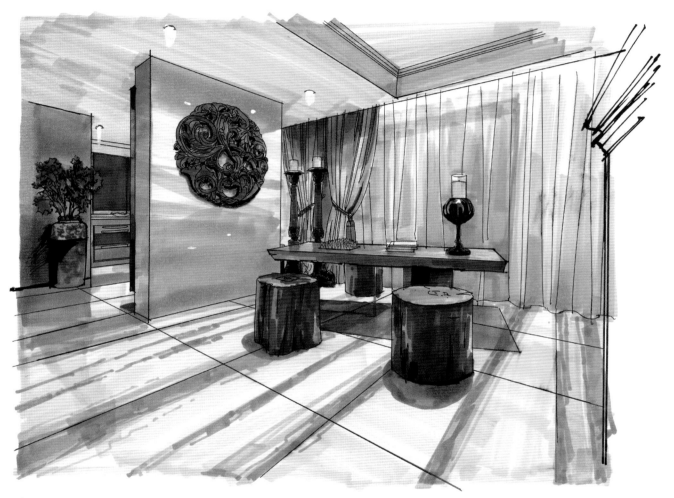

步驟五：整理天花板上的燈，可以用修正液作光的表現。地面部分根據透視來進行表現，先上一個基本色調，調和整體畫面，畫出地面受到的光影及倒影部分，最後用一支暖灰色麥克筆畫出一些石材的紋理

4.6.2　書房空間家飾上色表現圖

　　書房是可以體現主人文化品味的空間，也可以體現主人好學、勤奮的品質。當今的家飾設計，不僅僅會從其功能上去考慮選擇，也會考慮其色彩的淡雅、氣味的溫和等。

　　書房的手繪練習也可以從一些小的家飾組合元素開始。

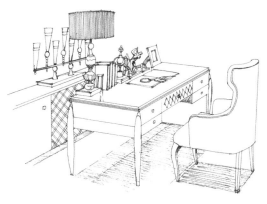

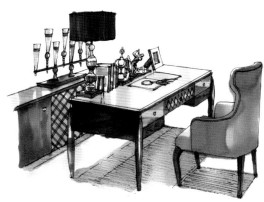

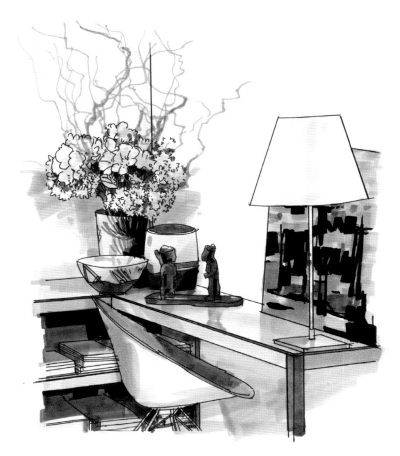

一個好的書房，不一定是古色古香，也不一定要簡約大氣，其實可以書香滿屋。當書架上擺滿了圖書，旁邊搭配一款柔軟的沙發，休閒舒適之感便油然而生。

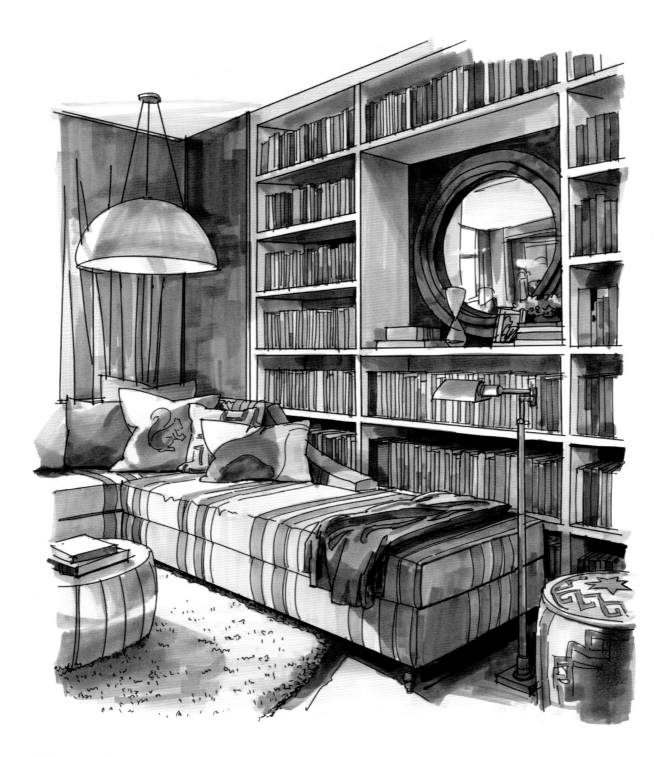

4.7　臥室空間家飾表現

4.7.1　臥室空間家飾上色步驟圖

（1）床上布藝表現步驟圖

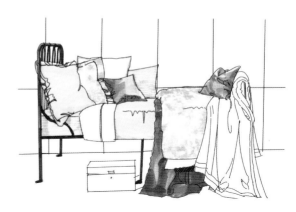

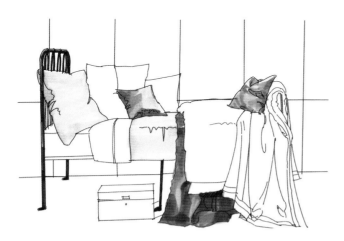

步驟二：在底色的基礎上畫上圖案，與在一些沒有底色的布藝上畫圖案形成對比

步驟一：選擇一個色調來表現，這裡選擇冷色為基色，先鋪上底色

步驟三：有色彩的與無彩色的對比，穿插一些無色彩的布藝，這樣可以形成虛實對比

步驟四：配上背景色，即畫面中的淡冷色與地面的灰暖色。淡冷色在畫面中可以融合畫面並突出前面的深藍色。當然灰暖色與冷色形成了很好的色彩對比效果。最後再加上影子以加強光感

（2）高級灰表現步驟圖

步驟一：先畫出臥室空間線稿，這裡選擇的是一個穿插關係極強的視角，其視點位置也較低

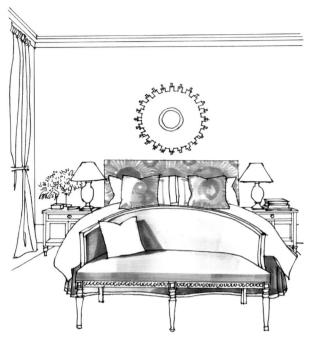

步驟二：選擇一個冷色調作為畫面的基色。運筆時有快有慢，受光部分可以運筆加快，暗部以及遠處可以緩慢均勻用筆

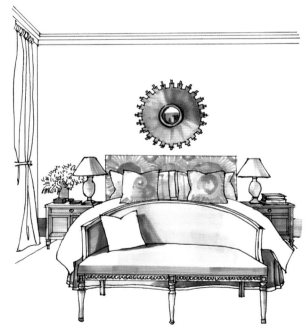

步驟三：選擇木色。這裡選的是一個灰色調的木色，保持畫面相對平和

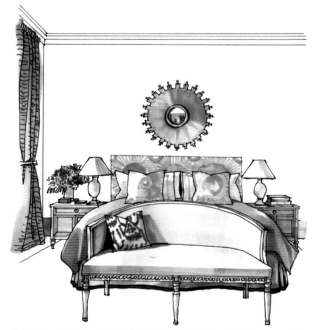

步驟四：選擇找一種與冷色相對應的紅色（淡紅色），或者選擇西瓜紅之類的顏色，畫在床單與窗簾上，再選擇大紅色點綴沙發上的抱枕與插花。這個配色的特點是：雖然前面為大紅色但量極少，與冷色後面的大面積淡紅色形成呼應與牽制

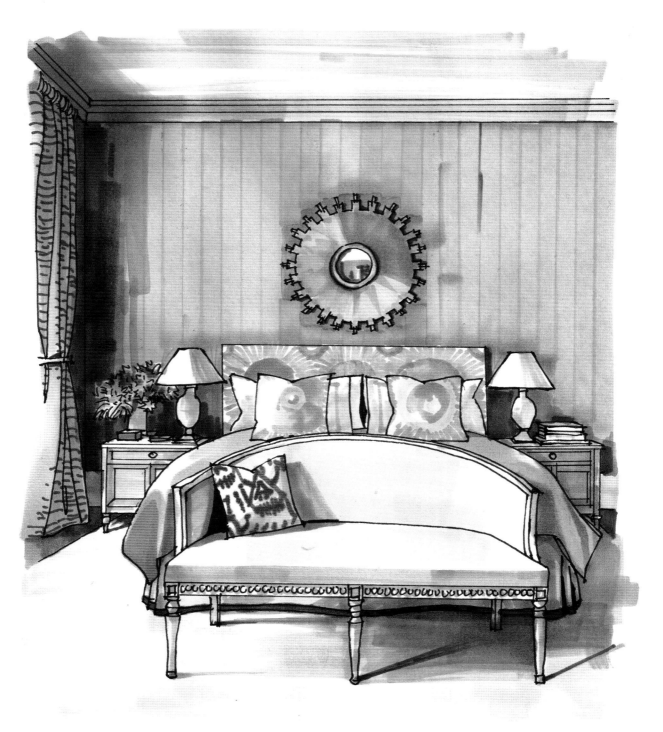

步驟五：最後空間的色彩不宜再增加了。所以選擇幾支灰色麥克筆，畫上灰色部分。
畫的時候注意光的變化和運筆的速度

（3）黃色調表現步驟圖

步驟一：畫出床邊家飾最精彩的部分，
注意床單圖案的透視轉折

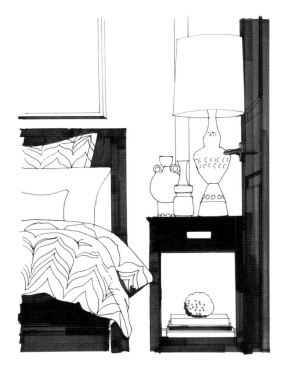

步驟二：本案例上色的亮點之一就是明暗對比，所
以選擇幾支較重的麥克筆，如CG7、CG9、120。
初學者往往就不敢使用重色，這裡大家可以切身體
會一次，相信以後使用重色會更有感觸。畫的時候
注意同一個面要有變化，不要畫得一片黑

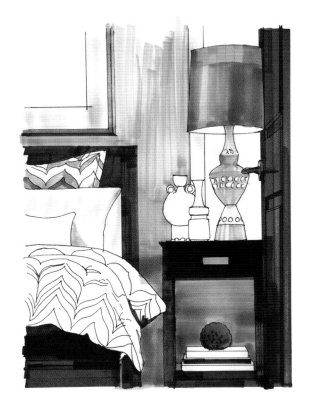

步驟三：再畫第二、第三個層次的灰色調，
抱枕是亮色調，使用CG1之類的筆。牆面是
背光，可以用類似KAKALE麥克筆的107號
筆，形成灰調子

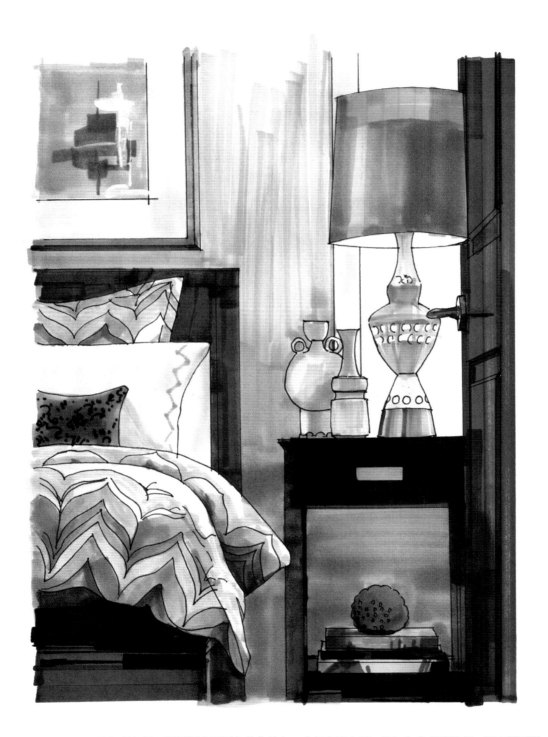

步驟四：最後加彩色調，選用兩支不同色階的黃色、土紅色麥克筆。再加灰色處理暗部，讓空間瞬間精彩

4.7.2 臥室空間家飾上色表現圖

要給一個空間搭配什麼樣的傢俱，選擇什麼樣的材質，不妨透過勾勒一些草圖的方式來比較選擇。比如，我們在選擇木色時，不能選擇太多，一兩種就足夠了。在空間的黑白灰關係上，也要考慮材質的色調，如下圖，重調子的線條配上輕柔的布藝，這樣搭配出來的空間也自然協調。

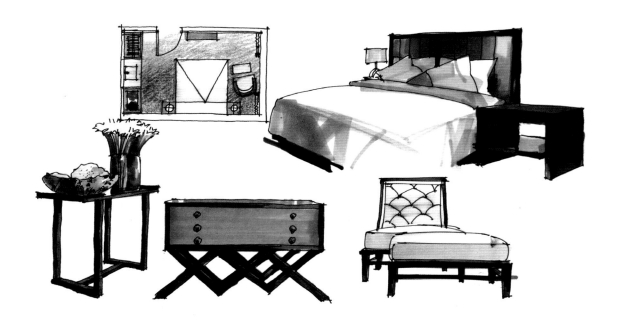

通常來說，配色時使用同一色系是最保險的配色方式。可以是主暖色，也可以是主冷色或是主灰色。

冷與暖的對比，如下圖，整體要體現其一方的顏色表現了一個熱情的空間，在用冷色的時候，要選屬於冷色系裡偏暖色的冷。

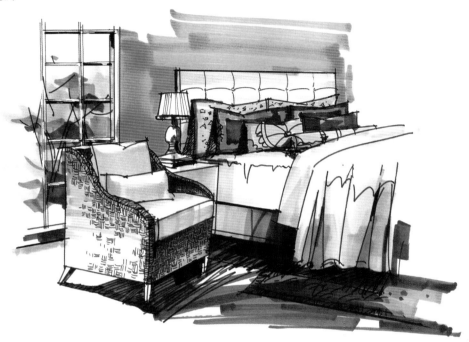

主灰色的空間，如下圖，即使空間運用了彩色，其彩色也要是灰調子，空間主要靠明暗關係來加強對比，彩色灰調子的空間也顯得很高雅。

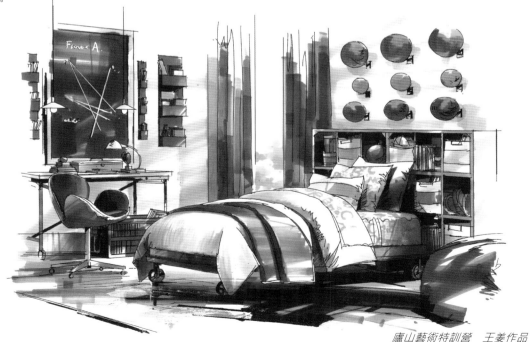

廬山藝術特訓營　王姜作品

　　要協調整個空間的色調與氛圍，就需要考慮選擇一兩款相近的圖案、色調。可以從風格上考慮，所搭配出來的是形成了怎麼樣的一個風格體系。

選擇什麼樣的色彩來搭配呢？

　　家居室內空間主要還是以偏暖色為主。在選擇顏色的時候，儘量考慮暖色調。適當的地方稍加一些冷調子作為空間色彩的調和。

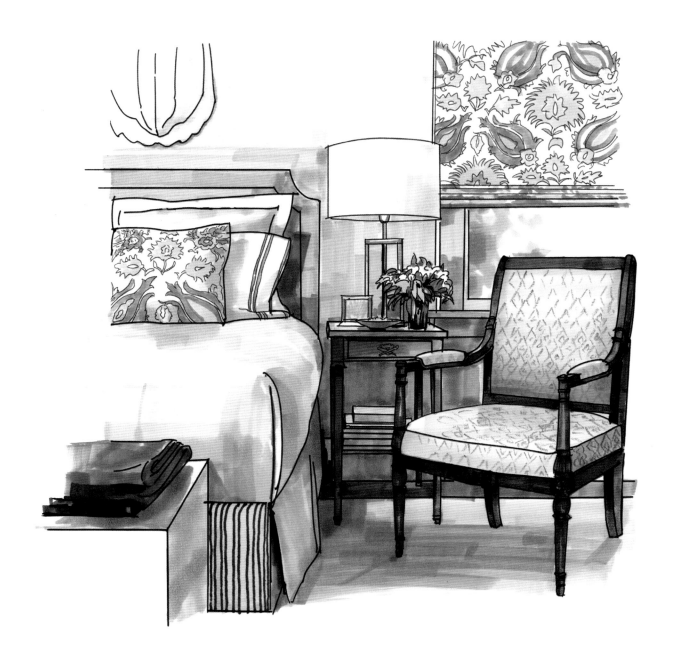

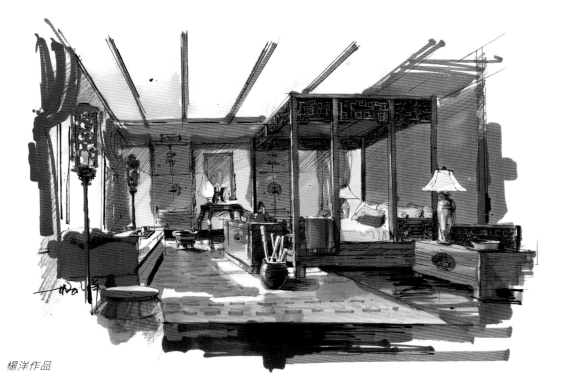

楊洋作品

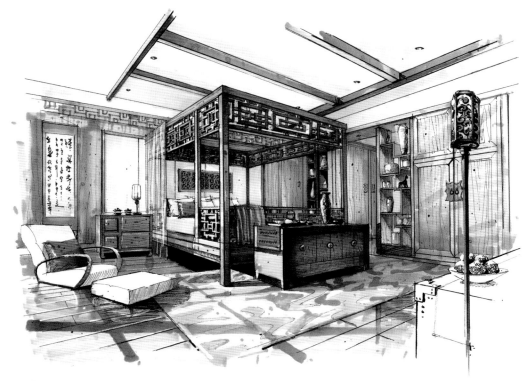

祝賜平作品

5 公共空間家飾表現技法

Interior Furnishing of Public Space

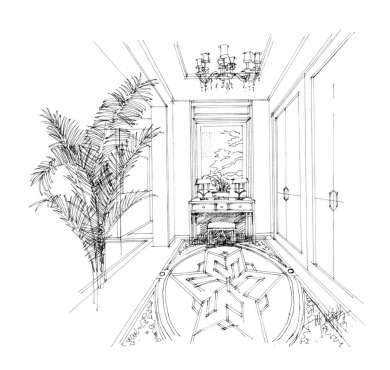

5.1　公共空間家飾設計的原則

公共空間的家飾設計應該醒目、簡潔、大方、獨特、講究氣勢，並符合多數人的愛好，有較強的吸引力。現以酒店為例說明。

5.1.1　大廳空間

在大廳空間中都有一處或幾處引人注目的重點家飾藝術設計。家飾品多為大型的雕塑、繪畫等藝術品，而功能性家飾藝術品只是適時地放置一些。大廳空間的家飾藝術品喜歡選擇抽象內容的作品，這是由於抽象藝術作品會根據觀者的審美能力、心情的不同而有著不一樣的視覺體驗，從而有更大的誘惑力，符合公眾藝術。也可以配上一些綠植，因為綠植給人們的感受是相同的，會得到一種旅途的輕鬆感。

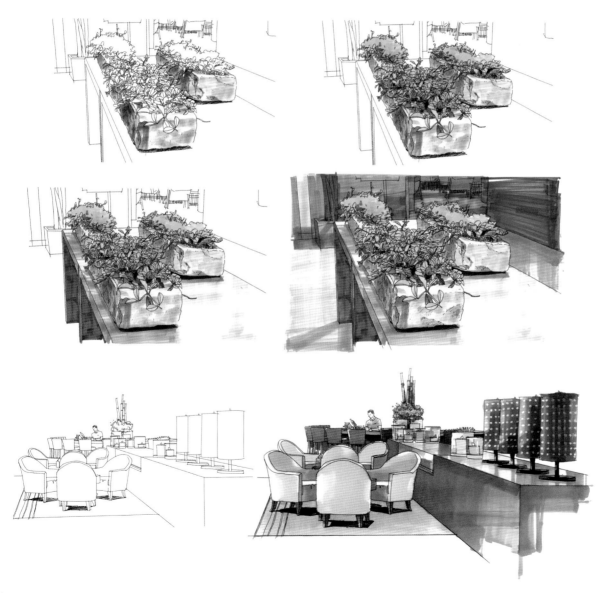

5.1.2　餐廳空間

　　宴會廳的家飾－整體空間設計得簡潔、豪華，滿足了人數較多的使用需求，表面的裝修顯得大氣、華麗。因為考慮了人員的流動性和聚散關係，所以家飾的重點應放在餐桌的擺放形式、餐桌椅的裝飾及檯面餐具的擺放形式上。

　　中餐廳的家飾－可通過塑像、書法、繪畫、器物等借景的擺放，經過提煉產生出莊嚴、典雅、敦厚方正的藝術效果，呈現出高雅脫俗的新境界。

　　西餐廳的家飾－西餐廳的家飾藝術設計常模仿西方傳統的就餐環境進行設計，如厚重的窗簾，華麗的吊燈、檯燈，漂亮的餐具及具有西方情韻的繪畫、雕塑等作為西餐廳的主要家飾內容，甚至配備鋼琴、尺寸較大的插花等，呈現出安靜、舒適、幽雅、寧靜的環境氣氛，體現西方的餐飲禮儀與文化品味。

　　主題餐廳的家飾－符合某一主題的餐廳，在家飾方面需要重點突出環境的與眾不同。家飾藝術的手段也多以粗線條、快節奏、明快的色彩，簡潔的色塊裝飾為最佳。

　　風味餐廳的家飾－風味餐廳的家飾藝術設計應根據地方菜色的特點、就餐形式進行合理設置。風味餐廳的家飾重點在於深入瞭解當地的風土人情，利用當地的繪畫、圖案、雕塑、器皿、趣味燈飾等進行大膽的誇張安排，使就餐者在品嚐地方美食的同時感受到地方文化的薰陶，體驗文化之旅，以滿足就餐者的心理需求。

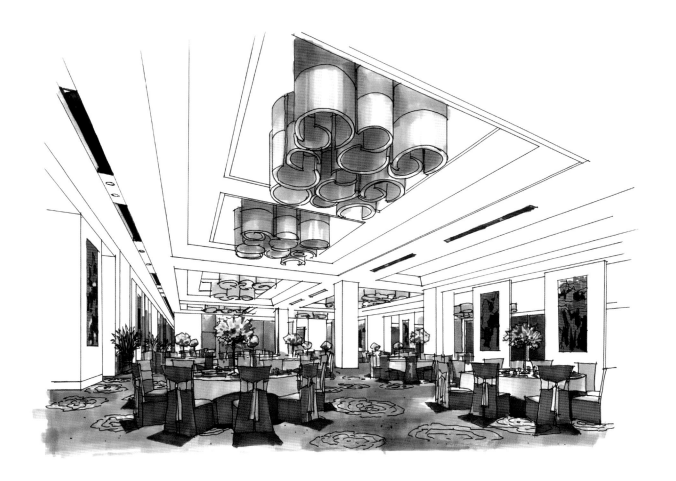

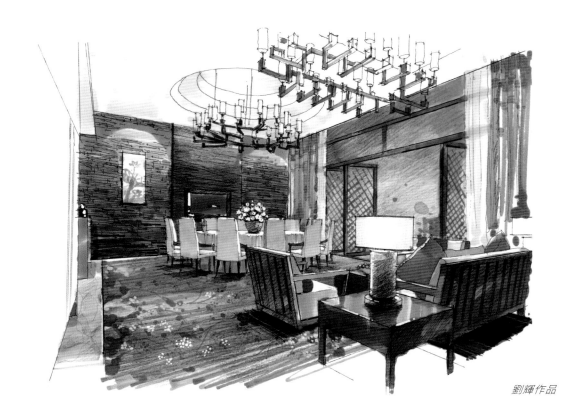

劉輝作品

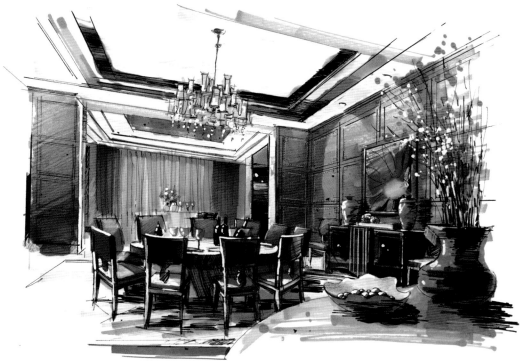

楊洋作品

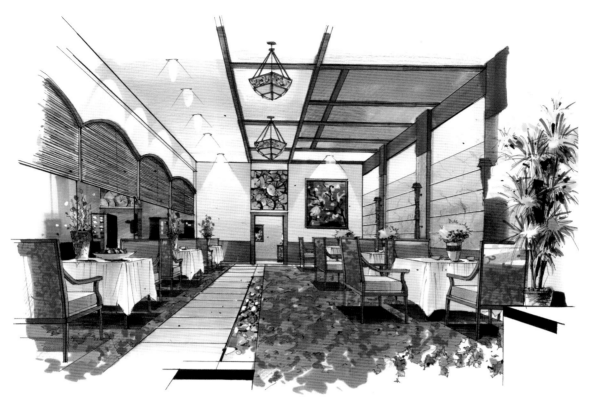

祝賜平作品

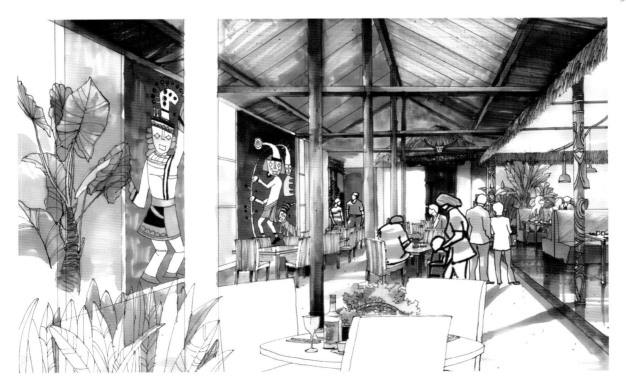

5.1.3 客房空間

　　客房家飾設計應選擇具有酒店特色的物品，更適合大眾的口味，即以安靜、祥和的裝飾品為主，打造令人記憶深刻的睡眠空間。大多採用休閒舒適的傢俱、裝飾或是具有當地文化特色的物品。

　　酒店需要家飾產品來襯托它的氛圍。在酒店空間中，透過床尾巾、抱枕進行的相互呼應來表述它的地域風格，既方便酒店管理又便於酒店獨特氛圍的營造。

現代更多客房空間會佈置一些小景，保持一種休閒狀態。常用的材料會選擇一些素面布料、藤編傢俱、簡約的陶瓷，及原木的桌子等。另外再增加一些綠植，以達到自然感、舒適感。

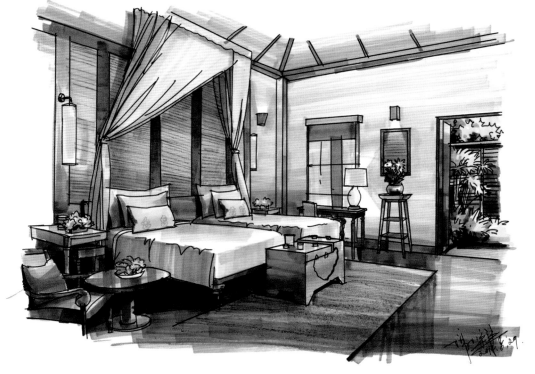

5.2　公共空間家飾表現圖

公共空間家飾搭配表現技法時，也需要先找出用色，考慮其傢俱風格的選擇，然後再考慮一些小的裝飾品。

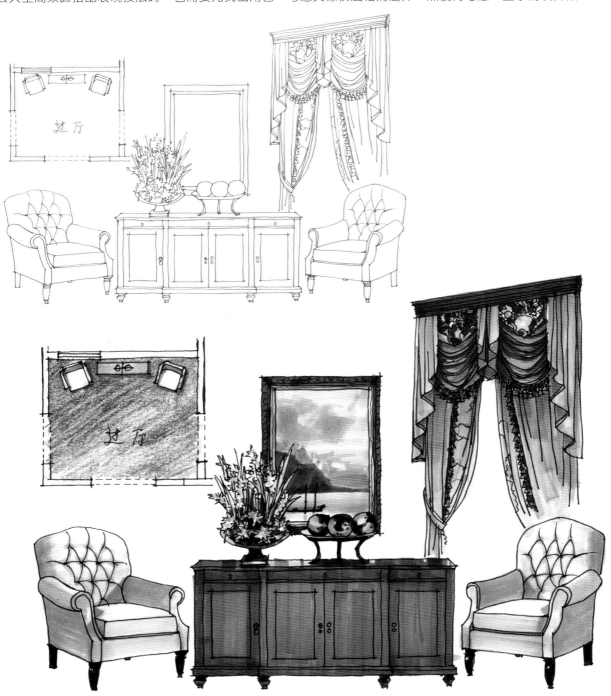

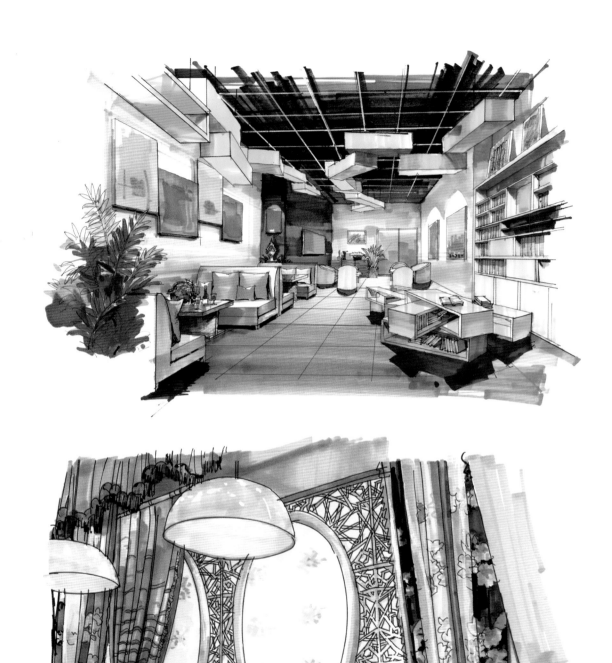

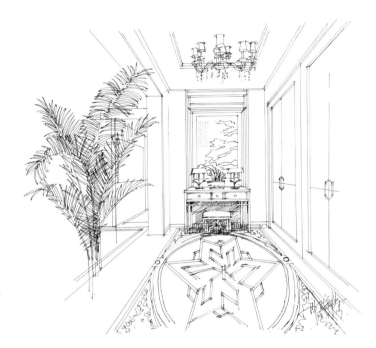

快速表現一張走廊的風景圖，先確定一個消失
點，再畫出透視空間線稿，最後加上紋理、傢
俱、裝飾品。上色時以大塊色塊來定位整體的
顏色，其他部分配以相應的同景色，最後加一
點對比色突出調和畫面。

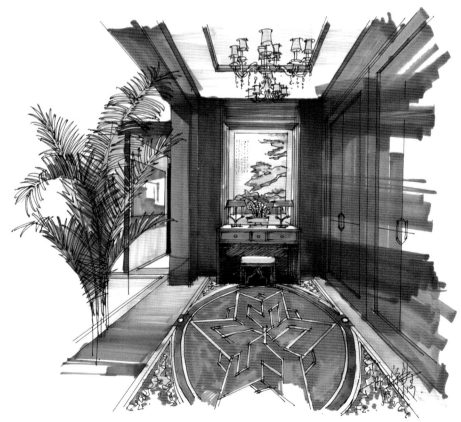

國家圖書館出版品預行編目(CIP)資料

室內家飾手繪表現技法 / 謝宗濤編著.
新北市 : 北星圖書, 2017.02
面；　公分
ISBN 978-986-6399-50-3(平裝)

1. 室內設計　2. 繪畫技法

967　　　　　　　　　105022540

室內家飾手繪表現技法

作　　　者	謝宗濤
發 行 人	陳偉祥
出版發行	北星圖書事業股份有限公司
地　　　址	新北市永和區中正路458號B1
電　　　話	886-2-29229000
傳　　　真	886-2-29229041
網　　　址	www.nsbooks.com.tw
E-MAIL	nsbook@nsbooks.com.tw
劃撥帳戶	北星文化事業有限公司
劃撥帳號	50042987
製版印刷	森達製版有限公司
出版時間	2017年2月
校　　　對	林冠霈

書　　　號	ISBN 978-986-6399-50-3
定　　　價	400元